おいしい水彩イラスト

輕鬆描繪你的美味生活！照著步驟做，一畫就上手！

好吃的水彩畫

今井未知 著

張碧員 譯

前言

　好吃的形狀，好吃的味道，好吃的氣味，來分享這些，好吃的時間。

　在這些好吃的食物裡，填了滿滿的幸福。如何用水彩將食物畫得美味？本書收納了非常多的技巧。

　動筆之前，首先好好來看看想畫的東西。肯定有你從未注意過的發現。

　譬如，過去你認為是綠色的萵苣，其實還混雜了或白或茶或紫的顏色；而茄子的蒂頭上則藏著若隱若現的黃綠色等。

　來找找這些看起來好吃的點吧！然後，盡可能地一個、兩個嚐看看。一旦明白它的味道與口感，畫的時候也會想將它表現出來。作畫中的我，經常也邊畫邊在心裡吟唱著被畫物「鬆軟軟～鬆軟軟～」、「喀嗞！喀嗞！」的口感。

初次使用水彩畫的人，請從圓圓的水果或蔬菜開始。

這本書，在享受水彩畫漂亮色彩的同時，首先要讓你能自由地描繪，並且能畫好簡單的主題。

稍微有點歪斜壓扁也沒關係！食物，原本就不是那樣硬挺筆直。邀你一起愉快地畫水彩插圖吧！

描繪食物是件愉快的事。

那是因為食物這樣的主題，充滿了「好吃」與「歡樂」。但願畫好吃的食物，這個時間對你而言，也同樣像是吃好吃的食物那樣，成為幸福的時光。

今井未知

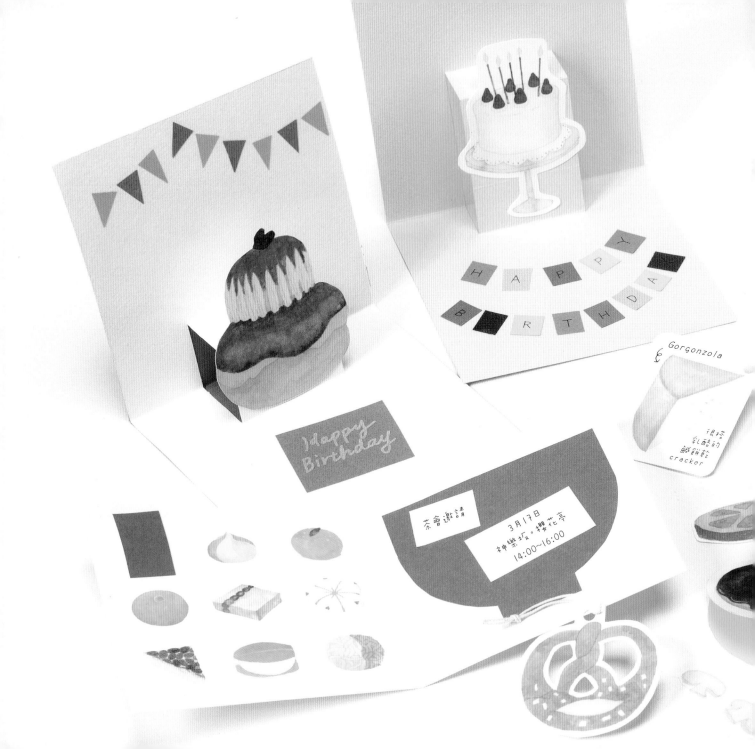

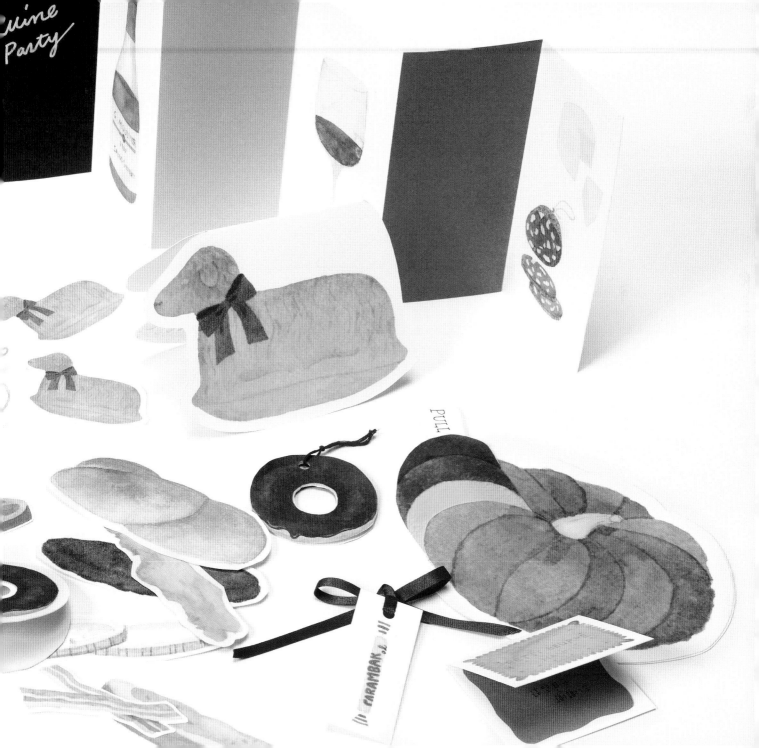

Contents

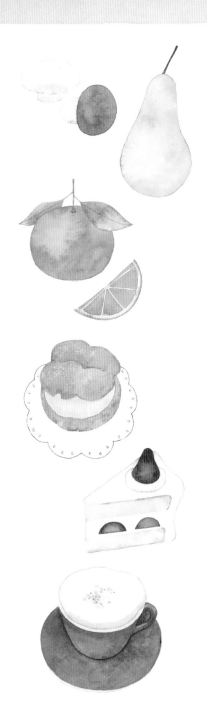

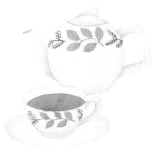

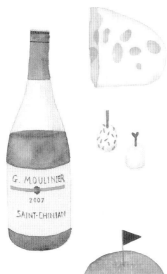

畫具

初次要買齊顏料，建議買12色或24色整套，顏色比較均衡齊全。在此我使用的顏料是Winsor&Newton的18色組塊狀水彩，並附有調色盤。雖然這18色就幾乎可以涵蓋所有顏色，但我還是加買了軟管狀的OPERA，一共用這19色來畫插圖。一開始先試試整套的顏料，然後再補購那些怎樣也調不出來的顏色吧！

- 淡鎘黃
- 鎘黃
- 淡鎘紅
- 深鎘紅
- 深茜紅
- 紫紅
- 深鈷藍
- 鈷藍
- 天藍
- 青綠
- 黃綠
- 土黃
- 棕茜紅
- 熟褐
- 培恩灰
- 中國白

- OPERA

顏料

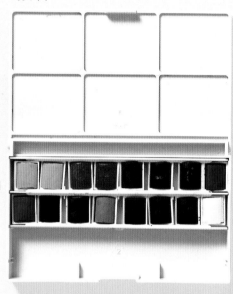

OPERA

接近鮮粉紅色的亮麗粉紅。重點式地少少用一點，便能有華麗的效果。書中粉紅色的馬卡龍、桃紅色的豆餡饅頭就是用這顏色。

水

用來洗筆，以及調和顏料，因此需準備乾淨的水。一旦混濁，顏料也會弄髒，還是老老實實地換水吧。

橡皮擦

使用在打稿後，將多餘的線條擦掉。若橡皮表面已經變黑，要先磨掉，使用白色的部分，以免弄髒畫面。

鉛筆

用於打稿時。建議使用HB或B的鉛筆。太硬的筆芯會傷紙，太軟則掉下的粉末又會弄得污黑。

水彩筆

使用尼龍與黑貂毛混合的水彩用圓筆。黑貂是一種鼬鼠，與尼龍筆相較，有彈性且柔軟。雖然價格高，但較容易有纖細的筆觸，是很好使用的筆。我經常用的是4號、6號。

紙

要使用「水彩畫用紙」。隨製造廠商不同，紙張吃色與顏色的表現等也不一樣，多方嘗試，選出最合意的來用就可以了。紙張依紙紋的由細到粗，分為細目、中目、粗面，水彩以細目或中目的紙張較易描繪。這裡使用的是ARCHES的細目水彩用紙。

＊此外，可一旁備著衛生紙，用來調整筆的水分以及擦拭。

ARCHES®
—— AQUARELLE ——

BLOC COLLÉ UN CÔTÉ - ONE SIDE GLUED PAD
12 - 300 g/m² (140 lbs) - 24 x 32 cm (9⅜" x 12½")
Grain fin - cold pressed - feinkörnig - grano fino - fijne korrel

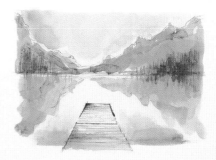

Bloc Aquarelle
Watercolor Block

畫法的基本食譜

1 端出個人風格的調色盤

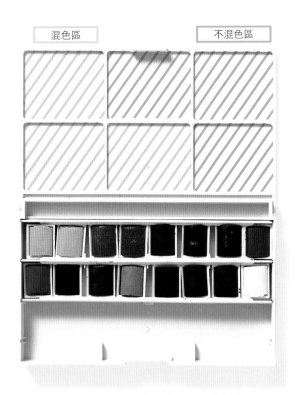

混色區　　　　　不混色區

使用顏料時，分成不混色的區塊和混色的區塊，非常便利。經常使用的混色，即使就這樣放著不清洗，一用水調和就又恢復原貌了。

2 備色的方法

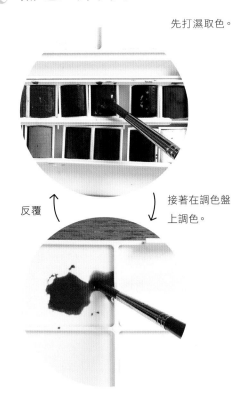

先打濕取色。

反覆

接著在調色盤上調色。

若上色的範圍較大，一開始調色就用粗的筆會比較好些。

3 嚐味道是料理的基本

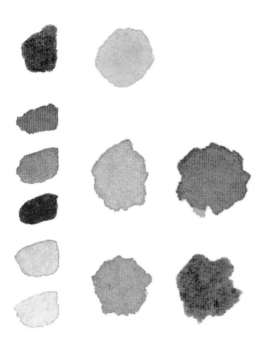

在調色盤上的顏色,與實際顯現在紙上的顏色
不同。因為表面粗糙的紙易吸水,光滑的紙較會
排水。在紙上上色看看便知道。

$\mathcal{P}oint\ 1$ 多調一些要用的顏色。避免不夠
的時候急忙追加,顏色就會不勻
稱。多調一些,快快俐落地塗上。

$\mathcal{P}oint\ 2$ 以水來調整濃淡。邊調邊依濃淡
狀況來加水。

深紅

深綠

淡紅

淡綠

配色是看起來好吃的要點！

這和便當、餐廳的料理以色彩來引起食慾的道理是一樣的。畫的時候也要考慮看起來好吃的配色。一起來調色吧！

 Lesson 1　用圓完成的食譜

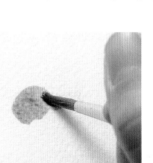

筆端飽滿地蘸上紫色，直直地放在紙上。

接著，順時鐘方向轉圓。這個時候，不僅僅用筆尖，整隻筆的運用也相當重要。然後反覆幾次，調整出外型。

1 2
3 4

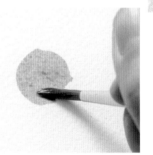

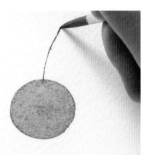

別慌慌張張追加顏料，要領是像做薄煎餅一樣，下足原料讓它可以拓展開來。

筆蘸茶色，俐落地畫上果柄小枝。從圓的上方向外拉出線條，一停筆，櫻桃便完成了。

重疊顏色的食譜

透明水彩即使不調和混色也能畫出漂亮的顏色,但若使用兩色以上,就能做出各種顏色。在此,來介紹重疊濃與淡兩色的方法,那就是等先上的顏色大致乾了之後,再重疊上色。

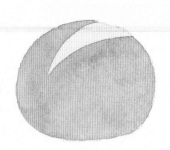

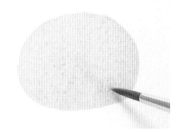

以淡淡的黃為整個麵包塗色。

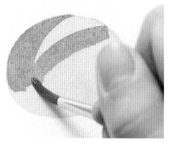

在烤上色的部分重疊茶色,就能完成麵包。

1 2
3

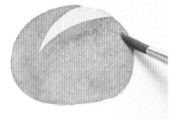

留下開裂的部分,以明亮的茶色塗出外表脆脆的皮。

用這個方法也可畫出這些食物喔!

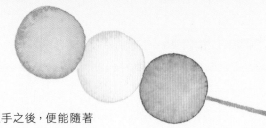

加水將顏色
浸染漸淡的食譜

趁顏色未乾時加上水,就能讓平面的畫立體起來。越來越上手之後,便能隨著
乾的程度,調整浸染的效果。

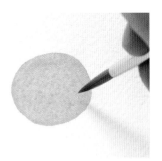

先畫圓。

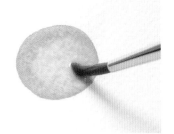

趁未乾時,將筆沾水,往圓中央落筆
試試。

1 2
3 4

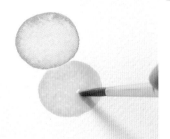

依水量不同,暈染開的面積也會不一
樣。一個接著一個畫,實驗看看。

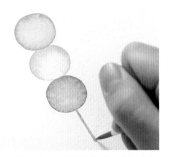

畫上綠、黃、紅三個圓之後,用茶色
串起來。

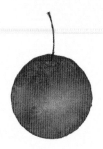

Lesson 4　混色暈染的食譜

以透明水彩的特性來說，調色會降低彩度，變得不明亮銳利，但是若直接在紙上將色與色暈染，就能做出漂亮的混色。

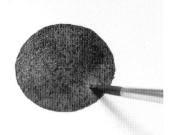

以紅色畫圓。

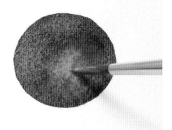

趁未乾時，筆蘸黃色，重點式地落在紅色的圓上。

1 2 3

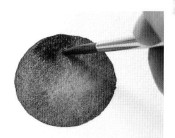

在蘋果的上方，畫上濃濃的紅色。再加上梗就完成了。

櫻桃經過混色畫法，也能表現出圓鼓鼓的樣子。

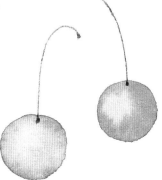

西洋梨

帶著圓嘟嘟、幽默形狀的西洋梨。
使用基本技法,快樂又簡單地畫畫看。

果實

淡鎘黃 + 黃綠

梗

熟褐

邊緣

土黃 + 深鎘紅

Pear

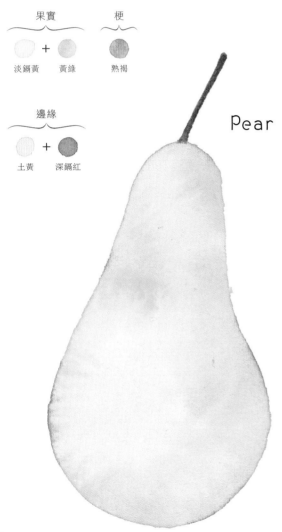

1

筆蘸滿淡淡的黃綠色,
畫圓。

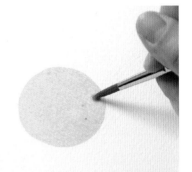

2

趁未乾時,將圓往上延
伸,做出西洋梨的形狀。

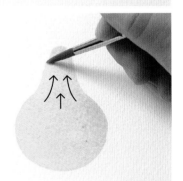

3

在尚有水氣時,筆端蘸點
紅色或橘色,在梨子邊緣
輕輕地點上,巧妙做出陰
影的效果。

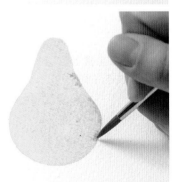

4

利用暈染法，點出梨子最亮的部分，做出圓鼓鼓狀。將筆沾滿水，落在最圓凸的地方。

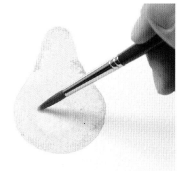

5

將筆端的水分拭乾，再一次落筆在最亮的部分，隨著水分被吸收，亮點就會顯現。

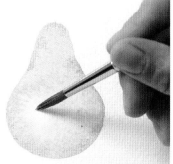

6

最後以濃茶色畫上西洋梨的梗（枝條與果實連接的部位）。從中心斜斜地畫出，就更像西洋梨了。

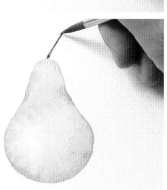

和梨

雖然是法國品種，但如今歐洲幾乎不見栽培。

法國梨

爽脆的口感，是好吃的日本梨子。

袋裝的西洋梨果泥加蘋果泥，健康又美味。是法國孩子們的經典點心！

在中國的維吾爾自治區……，有一說法是：梨的甜是「愛的甜」。

←紅色的斑點正是「為愛犧牲的證明」。

中國梨

好好吃！

就這樣子吸著吃～

原產於中國，傳到歐洲之後叫西洋梨，經由絲路傳到日本就變成和梨。中國梨的形狀像似西洋梨。

橘子

畫畫看帶著葉子的水果吧!
一開始先塗上淡淡的底色,
完成明顯的輪廓後,就能順利地上色。

底色	果實			梗與葉		
淡鎘黃	鎘黃	+	淡鎘紅	黃綠	+ 土黃 +	深鈷藍

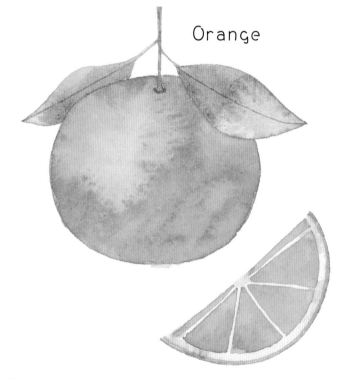

Orange

1

先從輪廓開始。筆端蘸滿淡淡的黃色,描出寬寬的圓。

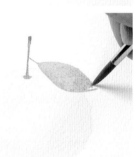

2

用綠色畫出梗與葉。趁顏料未乾時,在葉緣暈染橘色或茶色。

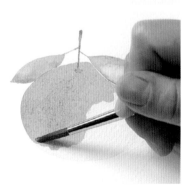

3

等全乾之後,將筆蘸滿橘色,一口氣塗上整個果實。接下來在顏料未乾時,於果實邊緣再以濃濃的橘色暈染。

4

步驟 3 乾之前,將筆沾水,於果實膨大突出的部位,洗出明亮的黃,做出亮點。

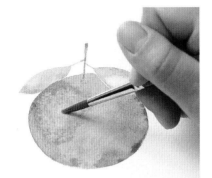

5

再以濃濃的橘色填入陰暗的部分,做出立體感,使整個果體更紮實。

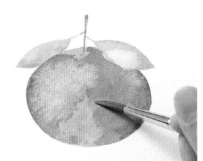

6

待 5 乾了之後,在梗的根部,以濃濃的土黃色像勾邊那樣畫上顏色。最後再畫上濃綠色的葉脈。

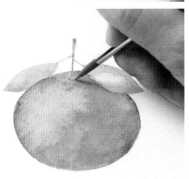

將裝橘子的箱子倒過來放,從放在下層容易被壓壞的橘子先吃。

檸檬汽水 (日文讀音:ramune) 這個詞是從 lemonade 來的。

加了橘子汁的檸檬汽水更好喝。

剝皮之後輪切

淋上些蜂蜜,放在冰箱冷藏兩天,經常搖動讓兩者混合。

HONEY

加水喝

各種水果

Apricot
杏桃

杏桃，使用了從黃到橘的顏色變化。

Kiwi
奇異果

奇異果生長在表皮的毛，要用筆尖一根一根地畫。

Grape
葡萄

葡萄粒要用紫色浸染漸淡，做出一個一個不同的紫色果體。

Strawberry
草莓

畫草莓要在中央點暈染些水分，利用紙張纖維本身的凹凸來表現草莓的質感。

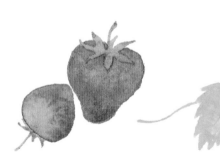

Apple
蘋果

切薄片也很好看的紅蘋果。

Mango
芒果

紅黃綠的芒果，決定要
用明亮的顏色試著畫
看看。

Dragon fruit
火龍果

邊畫邊享受南國配色
漂亮的水果。

Star fruit
楊桃

星星的形狀好
可愛！

Passion fruit
百香果

果漿中的種子顆粒，是百
香果的特徵。黃色搭上紫
色，也很漂亮。

21

芝麻菜

這是廚房常見的香藥草(herb)。
鋸齒葉是它的特徵,要一葉一葉仔細地畫。

葉

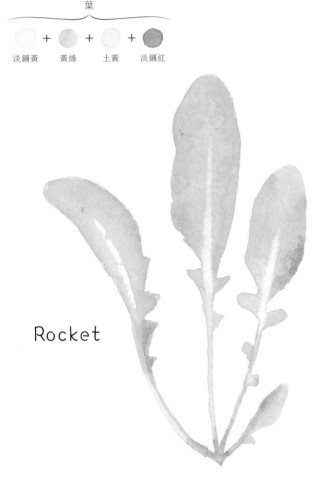

淡鎘黃 ＋ 黃綠 ＋ 土黃 ＋ 淡鎘紅

Rocket

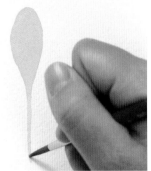

1

先從葉子的輪廓開始畫。
筆蘸滿淡淡的黃綠色,畫
出上方是個橢圓,下方伸
出莖一般的葉形。

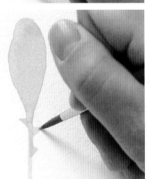

2

在 1 上完色全乾之前,以
同樣顏色在莖的側面,加
上約三個三角狀突起。

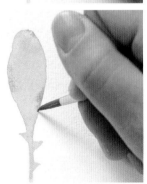

3

顏色未乾前,筆端蘸橘色
或土黃色,在葉緣暈染。

香味與苦味
都比較濃的野生種，
在義大利和希臘料理中，
常用在沙拉裡。

4

待3完全乾之後，畫出葉脈。筆端沾乾淨的水，由下往上幾次，像畫線條似地將顏色吸走。

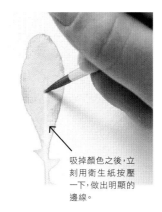

吸掉顏色之後，立刻用衛生紙按壓一下，做出明顯的邊線。

野生的芝麻菜

花是黃色的

香藥草不僅可以吃，
香氣也很迷人。

薄荷插進
放了水的杯子，
擺在屋子裡。

在法國有稱為Herboristerie的藥草藥局，
會根據症狀來調配香藥草。

87· HERBORISTERIE DELA PLACE CLICHY ·87

HERBORISTERIE

TISANE DE
TOUSLES TEMPS

香藥草茶
就叫做Tisane～

香藥草園

Spearmint
綠薄荷

Rosemary
迷迭香

Wildstrawberry
野草莓

Sage
鼠尾草

Lavender
薰衣草

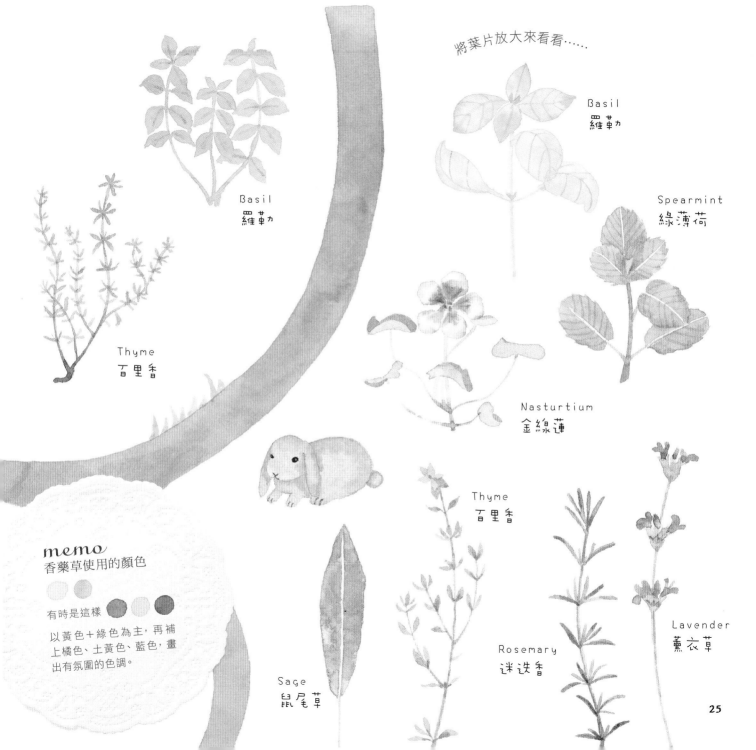

將葉片放大來看看……

Basil
羅勒

Basil
羅勒

Spearmint
綠薄荷

Thyme
百里香

Nasturtium
金線蓮

Thyme
百里香

Lavender
薰衣草

Rosemary
迷迭香

Sage
鼠尾草

memo
香藥草使用的顏色

有時是這樣

以黃色＋綠色為主，再補
上橘色、土黃色、藍色，畫
出有氛圍的色調。

25

黃椒

明亮的黃色屬於鮮豔的黃椒。
畫得好的話,就來挑戰紅椒與青椒看看。
把它們畫成一排也很可愛喔!

梗	果實	
黃綠	淡鎘黃 + 淡鎘紅	

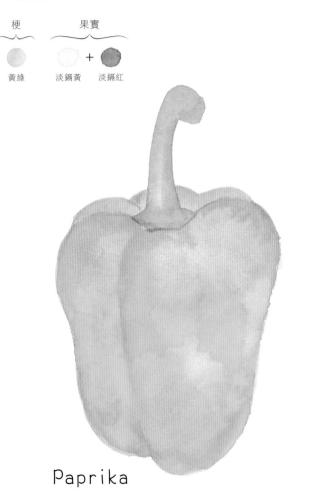

Paprika

1

先從黃椒的整個輪廓開始。用蘸滿淡黃色的筆平塗整個形狀。

2

等完全乾之後,以黃綠色畫出梗。

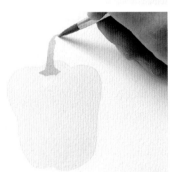

3

在等 2 完全乾的同時,用蘸滿黃色的筆,將果實部分一氣呵成地上色(重疊 1 的部分)。

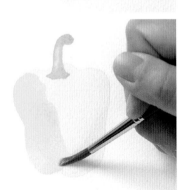

4

先前所塗的黃色，趁未乾之前，再用筆尖溶些更濃的黃色，於黃椒邊緣輕輕畫上。

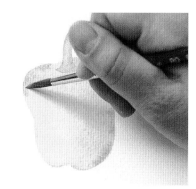

5

洗出亮點，做出黃椒圓鼓鼓的樣子。在黃色將乾之前，筆沾乾淨的水，點放在黃椒膨起的部位。

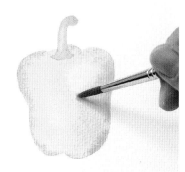

6

等顏料都乾了之後，最後用濃濃的黃色畫出黃椒凹陷的線條。

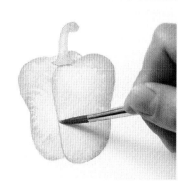

說起紅辣椒粉
要屬匈牙利的最有名。

這裡畫的
並非匈牙利產的
紅辣椒。

匈牙利產的紅辣椒
是這個形狀！

袋裝的
紅辣椒粉

燉或煮湯等等
用在各種料理中

PAPRIKA

附有
木製小匙

繡著
紅辣椒圖樣
的刺繡

匈牙利料理
馬鈴薯燉牛肉（音譯：古拉希，
加了很多紅辣椒粉的燉物）
古拉希是
「餵牛」的意思。

放進沙拉裡的蔬菜

Mâche
野苣

彷彿是把沙拉菜葉變小了的一種歐洲蔬菜。這蔬菜要畫出圓圓的、可愛的葉形。

Tomato
小番茄

圓溜溜可愛的小番茄。圓球中心加點水來撞色，做出立體感。

Radish
櫻桃蘿蔔

紅色的果實與綠色的葉，強烈的對比就是櫻桃蘿蔔的漂亮所在。畫了果實之後，趁顏色未乾前，延伸到葉柄的部分，就能有自然的漸層效果。

Lettuce
萵苣

利用黃綠色漸層的效果，畫出萵苣的活力充沛。在波浪狀的葉緣暈染些茶或紫色，做出陰影的效果。

Carrot
紅蘿蔔

纖細的葉是紅蘿蔔的特徵。用筆尖仔細地畫吧。

慈姑

在新年節慶燉煮的料理中,看到這種形狀奇妙的蔬菜。帶著灰色的紫正是它美麗之處。

苦瓜

在黃綠色的底色上重疊綠色,一粒粒地做出疣狀突起。轉圈圈的捲鬚也很可愛。

小黃瓜的花

memo
蔬菜使用的顏色

淡黃色+以綠色為主,添上紫、藍、土黃,調出微妙的顏色。

賀茂茄

胖嘟嘟形狀可愛的賀茂茄。要點是在蒂頭下方稍稍畫上黃綠色。

半白小黃瓜

這輕輕刷上的顏色調配,是先薄薄地塗上黃綠的底色,待底色乾了之後,再重疊上一點一點的綠。

沖繩辣椒

沖繩辣椒等等,這類辣椒都是容易畫的題材。也可以畫各種大小與顏色的辣椒排列在一起。

29

南瓜

要畫出南瓜硬邦邦的凹凸表皮，是有要領的。
在畫底稿時努力下功夫，
出乎意料地就能簡單畫出來。

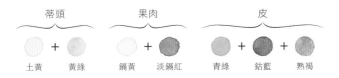

蒂頭	果肉	皮
土黃 ＋ 黃綠	鎘黃 ＋ 淡鎘紅	青綠 ＋ 鈷藍 ＋ 熟褐

以平塗的方式來畫南瓜。
皮的部分，因為需要以同樣顏色來塗的面積較大，
調色時就要準備足量。

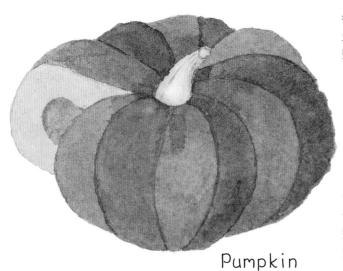

Pumpkin

1

以鉛筆先打好底稿。

2

從蒂頭開始畫起。用混了土黃色的黃綠色，將蒂頭上色。

3

中間的果肉先以調了橘色的黃色，整個上色。等完全乾之後，再用更濃的黃色塗在中心的位置。

4

逐一將外皮上色。以底稿的線條為依據，用調了茶色的綠色，以間隔一片的方式塗上顏色。

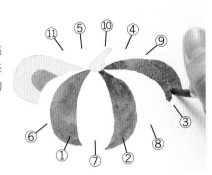

5

再以同樣顏色，逐一將間隔未上色的部分也上色。等先前塗的顏色都完全乾了，再於兩片接合的部分畫出明顯的分界線，自然表現出南瓜的凹凸。

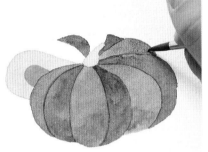

6

最後筆尖再以濃濃的橄欖綠，在南瓜的蒂頭上拉出皺紋。

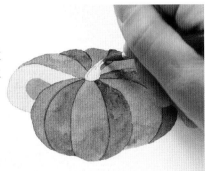

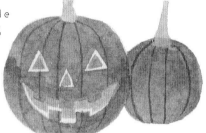

法語的
南瓜稱為
Potiron

← 好巨大！
雖然很耐放
卻在某一天冷不防地
爛掉了。

Citrouille
是萬聖節
的南瓜

Jack-O'-Lantern

還有這種像
扁平鯛魚
超酷的形狀！

Pâtisson

又小又可愛

Potimarron

愛漂亮的西洋蔬菜

Chicori（別名Endive）
菊苣

帶著筆狀根的菊苣。將這微苦的菊苣以火腿捲起，淋上伯沙玫白醬（bechamel sauce）和葛瑞爾起士（Gru-yère Cheese）焗烤，是法國的媽媽味。

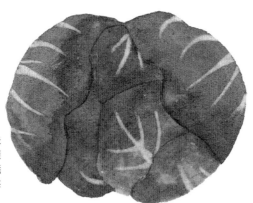

Trevis
紫色高麗菜

菊苣的一種，帶點苦味的紅高麗菜。曾經在羅馬餐廳吃到的Trevis義大利米飯料理，有很柔和的味道。

Artichoke
朝鮮薊

我愛將整球朝鮮薊水煮後，撥下一片片花瓣，露出的肥厚基部就沾油醋醬吃。

Romaine Lettuce
綠蘿蔓萵苣

因原產於愛琴海的柯斯海，也叫做「柯斯萵苣」。葉肉厚，有爽脆口感，最適合當沙拉了。

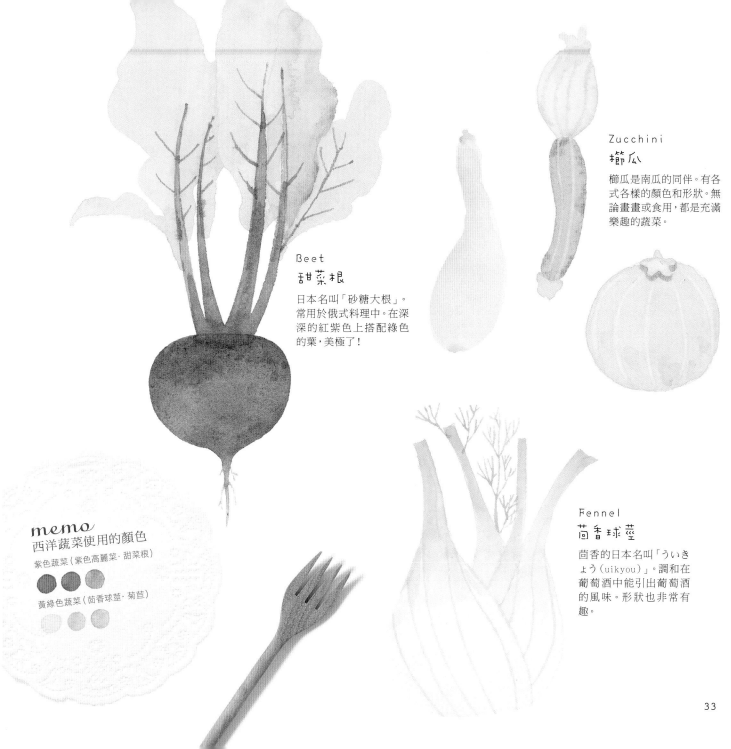

Zucchini

櫛瓜

櫛瓜是南瓜的同伴。有各式各樣的顏色和形狀。無論畫畫或食用，都是充滿樂趣的蔬菜。

Beet

甜菜根

日本名叫「砂糖大根」。常用於俄式料理中。在深深的紅紫色上搭配綠色的葉，美極了！

Fennel

茴香球莖

茴香的日本名叫「ういきょう (uikyou)」。調和在葡萄酒中能引出葡萄酒的風味。形狀也非常有趣。

memo
西洋蔬菜使用的顏色

紫色蔬菜（紫色高麗菜・甜菜根）

黃綠色蔬菜（茴香球莖・菊苣）

33

菇

圓滾滾可愛形狀的菇類，是畫裡的主題。
在這兒，來熟練畫白色物體的顏色使用技巧吧！

洋菇

| 淡鍋黃 | + | 黃綠 | + | 天藍 | + | 熟褐 |

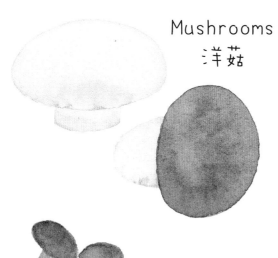

Mushrooms
洋菇

Shimeji
鴻喜菇

1

畫褐色洋菇從蕈傘開始。使用深褐色來畫。

2

蕈傘快乾之前，筆沾乾淨的水點在中心位置，做出亮點。

3

待2全乾之後，以淡淡的檸檬黃畫蕈柄。在3全乾之前，以淡淡的藍或黃綠色，於蕈柄邊緣補上顏色。

採菇必用工具～

採菇用刀

刀柄是
用馴鹿角做的

在芬蘭,
這刀子叫做Pukko。

法國OPINEL公司的採蕈刀,
還附有清除蕈污的刷子。

4

畫白色的洋菇就使用淡淡的檸檬黃,如同步驟 1 畫出蕈傘。

5

趁 4 未乾之前,筆尖蘸極淡的藍色與黃綠色,在蕈傘的邊緣輕輕染上。

盛裝的籃子

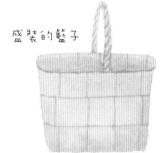

畫有蕈柄的
長筒鞋

6

等 5 完全乾了之後,再來描繪蕈柄。在顏色未乾時,筆尖蘸淡淡的藍或黃綠色,於蕈柄邊緣追加些顏色。

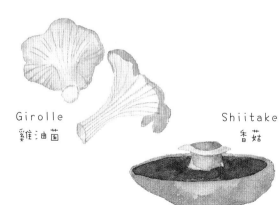

Girolle
雞油菌

Shiitake
香菇

兩種麵包

畫新月形的牛角麵包Croissant，
要點是用暈染的方式俐落完成。
畫土司就從底圖開始，慢慢地一層層上色。
這跟烤麵包的過程是一樣的。

烤土司的顏色　　　　　　　土司的底色

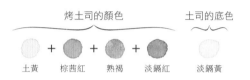

土黃 ＋ 棕茜紅 ＋ 熟褐 ＋ 淡鍋紅　　淡鍋黃

牛角麵包

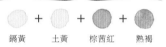

鍋黃 ＋ 土黃 ＋ 棕茜紅 ＋ 熟褐

牛角麵包　1

以鉛筆打底稿。先畫個
滿月，內側再畫個小圓，
取出新月形狀，就完成牛
角麵包的外形了。

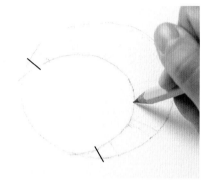

2

用蘸滿明亮土黃色的筆，
整個迅速上色。

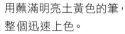

3

在2將乾之前，以茶色暈
染出微烤麵包的顏色。要
比2的底色更明顯一些。

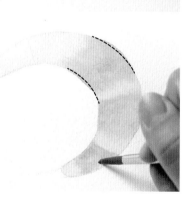

Croissant

Bread

4

筆端再用更濃一點的茶色，於烤上色的邊緣暈染，做出深褐的效果；然後用深褐色暈染出牛角麵包的暗面。

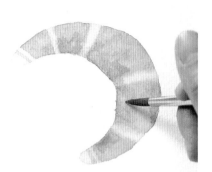

3

再重複上幾次，確實將表層的顏色烤好。

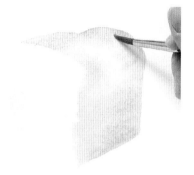

土司　1

以鉛筆先打底稿。然後筆腹蘸滿淡淡的檸檬色，一氣呵成地將整個輪廓都塗滿。

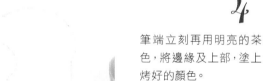

4

筆端立刻再用明亮的茶色，將邊緣及上部，塗上烤好的顏色。

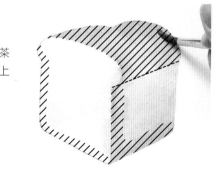

2

趁未乾時，蘸滿土黃色塗上土司外層。由右往左上色，靠近剖面時，要確定乾的程度，避免暈染到剖面顏色。

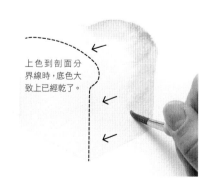

上色到剖面分界線時，底色大致上已經乾了。

5

最後以深褐色將土司最頂端及底部，做出略烤焦的顏色。

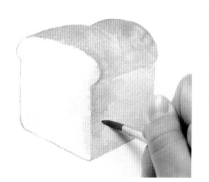

麵包店裡的各種麵包

Pretzel
蝴蝶脆餅

蝴蝶脆餅Pretzel來自德國。
形狀可愛，是我喜歡的畫畫
主題。當然也很愛吃。

Baguette
法式長棍麵包

在法國買長棍麵包，店
員就像這樣，在手拿的
地方捲上紙遞給你。

Braided poppyseed bread
罌粟籽辮子麵包

辮子麵包起源於瑞士，以三條白
麵包編成，在節慶時食用。柔和的
色澤，有軟綿的口感。

Pain de campagne
鄉村麵包

Pain de campagne法語的意思是鄉
村麵包。紮實耐久放，與起士、餡
餅、湯都非常合搭。

發酵奶油。無鹽奶油
裡再加入一點自己喜
歡的鹽，也好吃喔！

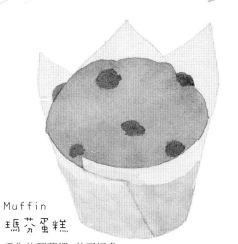

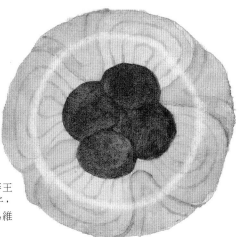

Danish pastry
丹麥酥皮餅

因為是從維也納傳至丹麥王
國時，才改良成現在的樣子，
所以在丹麥王國就稱它為維
也納麵包。

Muffin
瑪芬蛋糕

手作的瑪芬裡，放了好多
藍莓。也很推薦搭配奶油
乳酪一起吃喔！

Brioche
布里歐修麵包

外型像個雪人似地，用了非常多
奶油的豐腴麵包。法國皇后安
東妮德（Marie Antoinette）說：
「如果沒有麵包，那吃甜點也可
以。」她所說的甜點，指的就是
布里歐修麵包。

Fougasse
薄餅麵包

葉片形狀的Fougasse
是南法的麵包。揉進
麵包裡的黑橄欖正
是重要的關鍵物。

泡芙

有嚼感的泡芙質地、滿滿的卡士達奶油醬、
撒在上頭的糖霜,就這樣一步步愉快地畫下去吧!

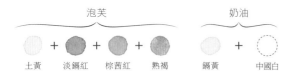

泡芙

土黃 + 淡鍋紅 + 棕茜紅 + 熟褐

奶油

鍋黃 + 中國白

糖霜

中國白

Cream puff

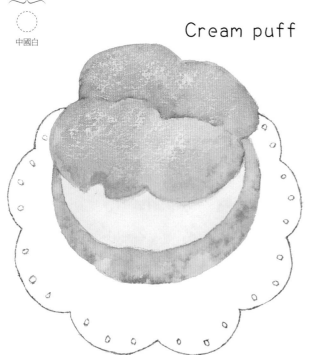

1

以鉛筆畫底稿。泡芙上
半部像是畫雲般鬆軟,下
半部則寬敞地畫個圓,有
點歪也沒關係喔!

2

將筆蘸滿明亮的土黃色,
好好為泡芙上色。

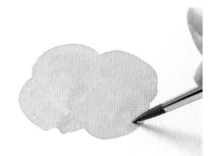

3

將乾之前,以黃色到處暈
染塗一下,做出泡芙鬆軟
的感覺。

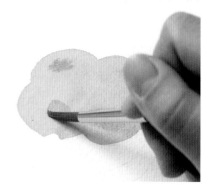

4

筆尖再以濃濃的茶色，於泡芙邊緣暈染出更深的色澤。

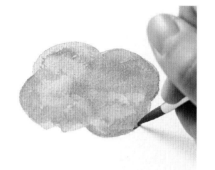

5

泡芙下方的質地，也用同上的方法處理。

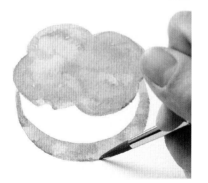

6

待泡芙顏色都乾了之後，再以蘸滿奶油顏色的筆，為卡士達奶油醬上色。

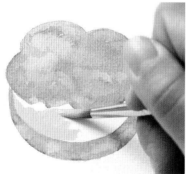

7

6 將乾之前，筆沾水，在奶油的中心處理出亮點，做出奶油滑潤的感覺。

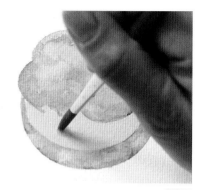

8

等全乾之後，開始刷糖霜。以極少量的水調白色顏料，調出讓筆尖有些拖不動的濃稠感。然後砰砰落筆，讓顏料在紙的凹凸面上擦出觸感。

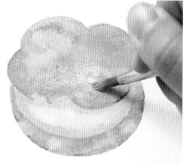

9

在底下畫張有花邊的襯紙也不錯喔！

歐洲的傳統糕點

Fève
小瓷人

Galette des rois
國王派

西方教會在主顯節這一天會吃的傳統糕點。有個好玩的習俗是，當分切蛋糕請大家一起吃時，如果誰分到藏在派裡的Fève（小瓷人），誰就當國王接受大家的祝福。

Gateau pyrénée

這是來自法國西南部加斯科涅的一種蛋糕捲原型。獨特的造型是仿造庇里牛斯山脈的坑坑窪窪。

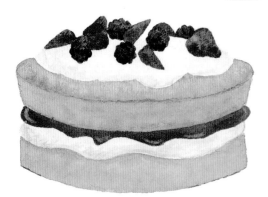

> Man blir liksom glad av semlor!

Semla

瑞典的傳統甜點。是聖誕節那天從天亮至斷食結束唯一能吃的東西。鬆軟的麵包與白色發泡的鮮奶油是它的特徵。

Victria sponge
英式傳統維多利亞蛋糕

獻給英國維多利亞女王的甜蛋糕，塗了厚厚一層女王愛吃的果醬。

Spéculoos
司貝丘蘿茲脆餅

有肉桂香的比利時餅乾，
香料的味道很顯著。

Vanille Kipferl
香草月牙餅乾

據說奧地利家庭在聖誕
節前會烤很多香草月牙
餅乾，放著慢慢吃。

Stollen
德式聖誕蛋糕

這是德國為聖誕節增色的經
典蛋糕。有麵包質地的沉著
與紮實感，可以享受它長時間
熟成的滋味。

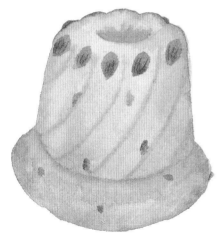

Bûche de noël
樹幹蛋糕

以聖誕樹為名的法國
聖誕節蛋糕。在法國，
以摩卡與栗子口味最
受歡迎。

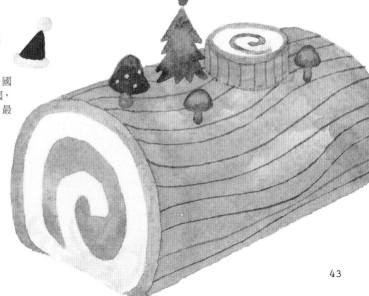

Kouglof
咕咕洛芙奶油圓蛋糕

法國馬利安唐妮王妃喜
歡的大王冠型咕咕洛芙，
也是奧地利聖誕節不可
或缺的甜點。

草莓蛋糕

這是大家最愛的草莓蛋糕。
在這裡,我們來熟練全白鮮奶油的畫法吧!

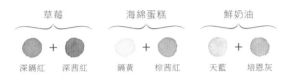

草莓		海綿蛋糕		鮮奶油	
深鎘紅	深茜紅	鎘黃	棕茜紅	天藍	培恩灰

Sponge cake

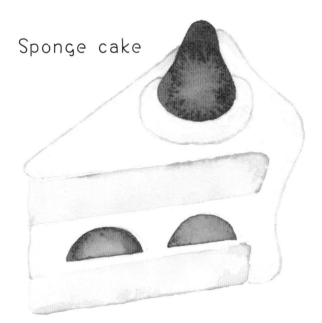

1

以鉛筆先畫底稿。奶油的部分要以舒暢柔軟的線條,畫出就要融化了的感覺。

2

從草莓開始上色。以筆蘸調了粉紅色的紅色,將草莓整個塗滿;然後再沾水,於草莓中心輕輕浸染漸淡。

3

將筆蘸滿黃色,塗在海綿蛋糕的部分。

44

4

在3海綿蛋糕體未乾時，筆尖蘸明亮的茶色，沿著海綿蛋糕邊緣暈染，畫出烤蛋糕的顏色。

5

接下來畫鮮奶油。用一點點水，調出帶有藍色的灰，以筆尖畫出鮮奶油的輪廓。

6

塗上鮮奶油輪廓內的白色部分。以筆尖沿著5的邊緣線摩擦、浸染，就能做出鮮奶油的立體感。

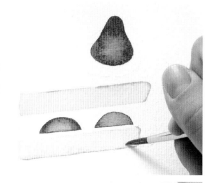

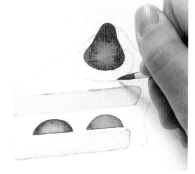

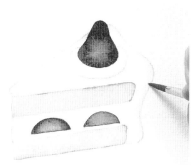

在美國
Strawberry short cake指的是
餅乾、鮮奶油、草莓的合體。

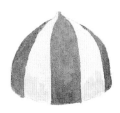

← 餅乾
海綿蛋糕
是日本獨創的～

蛋糕各式各樣的形狀……

茲克特是來自
義大利杜斯卡那的方言，
名稱的由來是因為
羅馬天主教神父的帽子
就叫茲卡特。

茲克特
（神父的帽子）

angel
天使

放了蘋果的派

這裡的形狀

charlotte
（女人的帽子）

chausson
（拖鞋）

瓦形餅乾

蛋糕・點心・甜食

Biscuit
硬餅乾

像卡片似的硬餅乾，上面的
文字用鉛筆寫也OK喔！

Donut
甜甜圈

將鋪在上面的巧克力洗出亮點，
藉此做出光澤與美味的感覺。

Candy
糖果

畫一堆顏色豐富的糖果，
也很可愛。

Fruit cake
水果蛋糕

非常奢華地鋪滿水果乾的蛋
糕。這是很「大人的」配色。

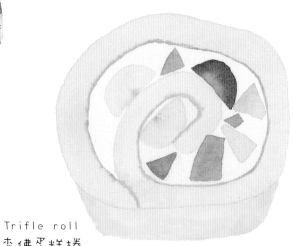

Trifle roll
查佛蛋糕捲

查佛蛋糕捲中間有花色繽紛
的水果，真開心！

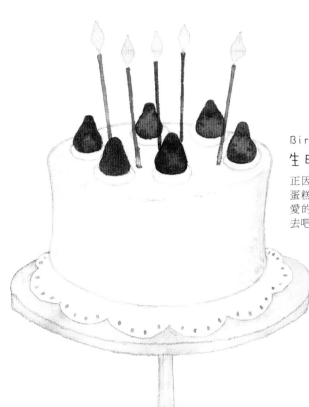

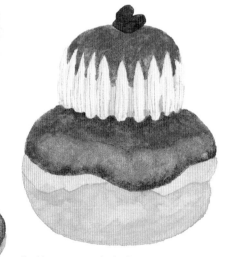

Birthday cake
生日蛋糕

正因為是畫自己喜歡的蛋糕，請盡量豪華些。心愛的草莓也滿滿地擺上去吧！

Macaron
馬卡龍

多彩又可愛的馬卡龍。別調混顏色，盡量以漂亮的原色來畫畫看。

Eclair
閃電泡芙

Eclair是閃電的意思。為了別讓裡頭的奶油餡流出來，得用閃電的飛快速度吃掉它。時尚的閃電泡芙就是這麼可愛！

Religeuse violet
法式紫羅蘭修女蛋糕

在法國的甜點老店裡，Religeuse是非常有名的烤甜點，外面有一層紫色的裝飾。

memo
洋菓子使用的顏色

鮮奶油

海綿蛋糕與焦色

卡士達醬

巧克力

和風點心

羊羹、大福的顏色，要預先多做一些再開始畫。
使用深顏色的水彩插畫，
整體看來相當緊實飽滿，真漂亮！

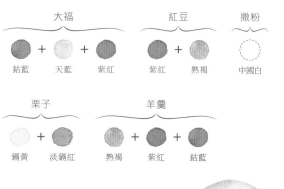

大福			紅豆		撒粉
鈷藍 +	天藍 +	紫紅	紫紅 +	熟褐	中國白

栗子		羊羹		
鎘黃 +	淡鎘紅	熟褐 +	紫紅 +	鈷藍

蒸栗子羊羹

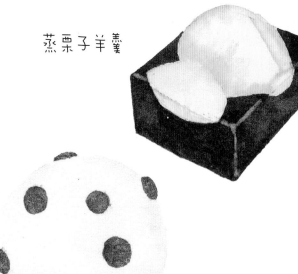

紅豆大福

紅豆大福 1

從大福的輪廓開始畫。在調色盤上調出帶著淺淺淡藍色的灰色，畫出略略橫長的圓。

2

待1全乾之後，用筆尖蘸胭脂色，將豆子一個一個畫出來。

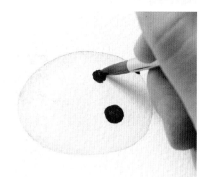

3

當顏色都乾了，調出硬硬濃稠的白色，砰砰落筆在豆子上，將大福上的撒粉呈現出來。

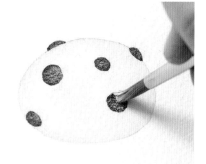

蒸栗子羊羹 1

從打鉛筆稿開始畫蒸栗子羊羹。畫好之後,用橡皮擦以按壓的方式,除去多餘的線條。

2

首先用黃色塗上栗子的部分。

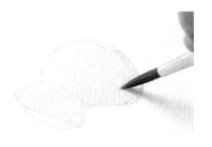

3

在2未乾之前,以更濃的黃色,用筆尖在栗子邊緣暈染。

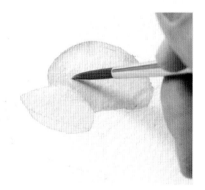

4

等栗子全乾之後,用胭脂色將羊羹上色。

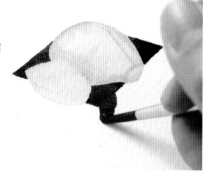

5

待4完全乾了,筆尖沾非常乾淨的水,就像畫羊羹邊線般,洗掉胭脂顏色。

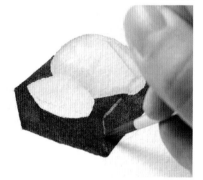

6

立刻用衛生紙按壓。反覆幾次洗掉顏色,將角線清楚地做出來。

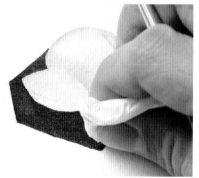

寒紅梅

粉紅或紫色，華麗的極品菓子——寒紅梅。
即便使用單色，因濃淡不同的運用，也能變得立體。
就以畫花的印象，愉快地畫看看吧！

紫　　　粉紅

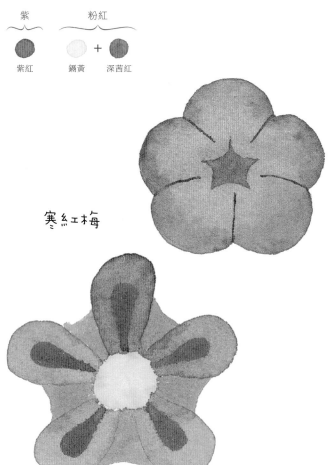

紫紅　　鎘黃　＋　深茜紅

寒紅梅

1

先畫出輪廓。將筆蘸足淡淡的紫色，描繪出梅花形狀。

2

趁1未乾之前，筆尖蘸濃紫色，暈染梅花邊緣。

3

在2還未乾時，畫上花瓣之間的溝線。筆尖蘸少少的濃紫色，由內往外俐落地畫上線條。

4

使用與3相同的顏色，塗
上中間部分。

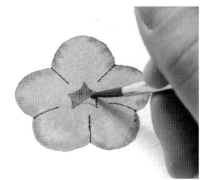

7

待6全乾之後，以相同顏
色畫出下面的部分。雖然
是同樣的顏色，但在邊緣
交界重合處，花瓣與界線
會自然顯現。

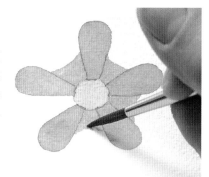

5

粉紅色的寒紅梅要從中
間的黃色開始畫起。以筆
尖蘸黃色，畫圓。

8

顏色全乾之後，用筆尖於
花瓣中心塗上濃濃的粉
紅色。

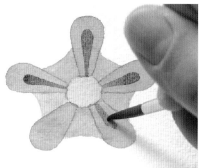

6

等5全乾之後，以淡淡的
粉紅色描繪花瓣。

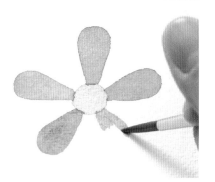

寒紅梅
是這樣的梅花～

上菓子顏色圖鑑

譯注／上菓子是用來奉獻給宮中和朝臣、神社和寺院、茶道家等，或為了祝賀，所特別訂做的點心，與平素日常吃到的菓子不同。

使用顏色的介紹

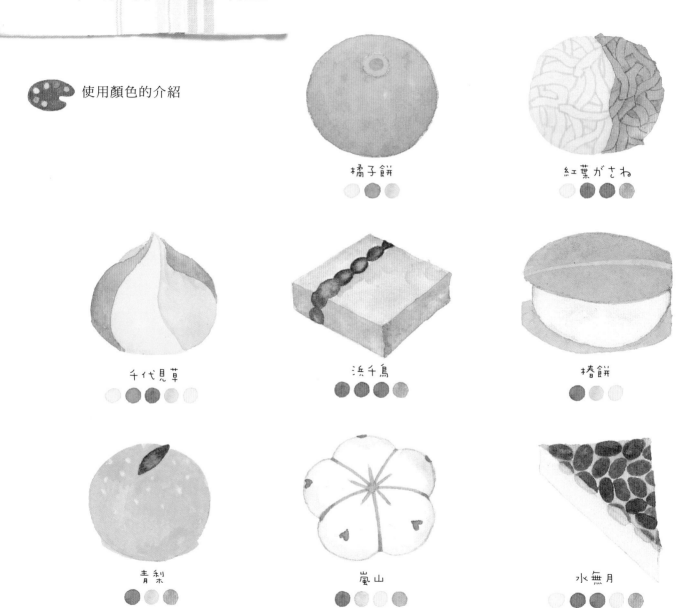

橘子餅

紅葉がさね

千代見草

浜千鳥

椿餅

青梨

嵐山

水無月

52

花見小湯圓

像似來通報賞花季節。看起來好好吃的點心，顏色搭配更是絕妙！

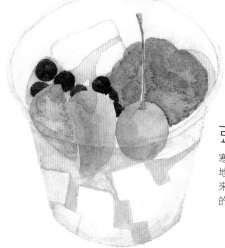

豆沙水果涼粉

寒天、豆沙餡、水果，緊密地裝在圓形容器裡，看起來、吃起來都讓人好喜歡的豆沙水果涼粉。

鮎最中

告知初夏的和菓子。在信裡畫畫看吧！

memo
和菓子使用的顏色

紅豆

水豆粉小點心

黑蜜

草莓大福

畫草莓大福時，將裡面的草莓畫得大大的，看起來就很好吃。

冰宇治白玉金時

冰的顏色要這樣畫：下方塗上乾淨的水，再從上方暈染淡淡的藍色。趁未乾時，再塗上抹茶顏色，這樣一來，就能畫出果露冰凍的感覺。

卡布奇諾

重點是輕飄飄的細泡沫上撒著肉桂粉。
泡沫要徹徹底底表現出細密蓬鬆，
這就是畫得好吃的要領。

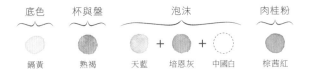

底色	杯與盤	泡沫			肉桂粉
鎘黃	熟褐	天藍 + 培恩灰 + 中國白			棕茜紅

Cappuccino

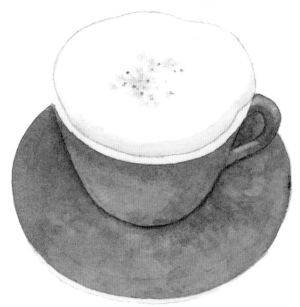

1

用鉛筆先打好底稿。

2

塗上底色。將筆蘸滿淡淡的檸檬黃，把杯子、盤子全部塗上顏色。

3

待 **2** 全乾之後，空下杯緣部分，以深褐色將杯子塗滿。等杯子完全乾了，再將盤子也上色。

由於分別上色，即使顏色相同也能區分開來。

4

等 3 全乾之後，再於盤子上形成的陰影部分，塗上深褐色。

5

描繪卡布奇諾的泡泡。將筆蘸上固體顏料調成的帶著水色的灰色，勾出泡沫的輪廓。

6

輪廓的內側塗上白色。在 5 的線條上，以蘸了白色顏料的筆尖輕擦浸染，做出泡泡的立體感。

7

於卡布奇諾上撒肉桂粉。先在泡沫的中心塗上乾淨的水。

8

立刻以溶出的淡淡茶色顏料，畫出肉桂粉的點點。在同一處數次點上顏色，一開始會有暈染感，漸漸地便能做出明顯的粉末感。

9

近側的泡沫邊緣，用淡淡的灰色迅速塗上，做出泡沫滿溢的效果。

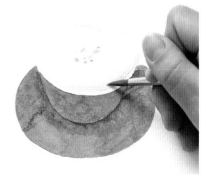

咖啡的好搭檔

玫瑰蛋糕
玫瑰形狀的蛋糕。

荷蘭焦糖夾心餅乾
(Stroopwafels)
放在熱呼呼的咖啡上溫熱，吃的時候焦糖都快融化了，真是好吃！

卡士達布丁
咖啡廳裡的懷舊布丁！

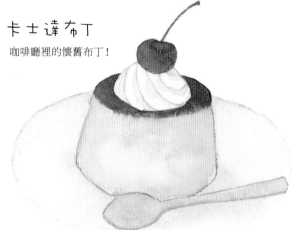

白鳥餅乾
開運堂的白鳥湖。

沙發
一張好坐的沙發，也是咖啡的好搭檔。

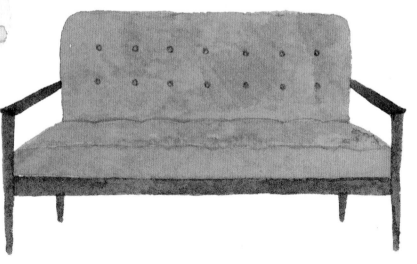

早餐

蛋與厚切土司,再附上果汁。正統的咖啡廳早餐,太完美了!

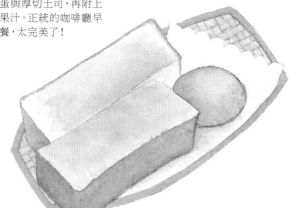

掛鐘

像是忘了時間的古老掛鐘。

長崎的奶昔

在長崎的咖啡廳,讓人驚喜萬分的奶昔。舔著那蛋的風味化為的溫柔霜狀奶昔,是最能感受當地風情的一味。

咖啡廳的火柴

咖啡廳的火柴當然是有點復古的好。

京都 INODA'S COFFEE的 過濾器與茶壺

美式鬆餅

乍見好像很難的美式鬆餅，其實是圓的集合體。
來熟練地畫出楓糖蜜攤倒在美式鬆餅上，
所呈現出的透明感吧！

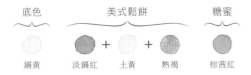

底色	美式鬆餅			糖蜜
鎘黃	淡鎘紅	+ 土黃	+ 熟褐	棕茜紅

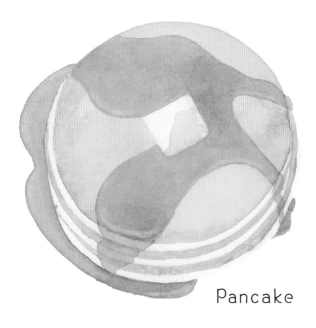

Pancake

1

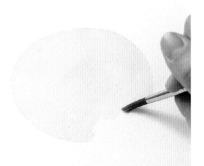

將筆蘸滿淡淡的黃色，畫出最上層的鬆餅形狀。這個底色也就成為奶油的顏色。

2

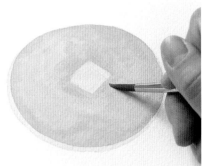

等1差不多乾了，空出奶油的形狀與鬆餅側面的邊線，其他部分塗上明亮的土黃色。藉由和底色暈染的效果，呈現出鬆餅柔軟蓬鬆的微妙感覺。

3

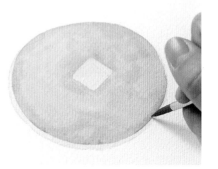

在2塗上的顏色乾之前，筆尖蘸濃濃的茶色，在圓形的邊緣暈染，做出烤的痕跡。

4

同2，畫出第一片下方的鬆餅。用流暢的筆調，畫出圓來。

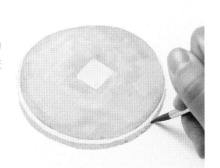

5

再用更淡的顏色描繪鬆餅側面。重覆2～5的步驟，畫出三片重疊的鬆餅也可以喔！

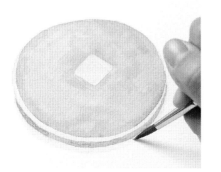

6

等顏色全乾之後，描繪楓糖漿。用鉛筆在鬆餅上面與底部，畫出倒在上頭的糖漿底稿。

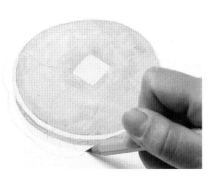

7

以明亮的茶色為糖漿上色。糖漿邊緣再用更濃的相同顏色暈染。光是顏色重疊就能透出底色，做出糖漿的透明感。

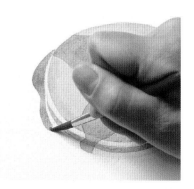

8

待糖漿的顏色全乾後，洗出亮點。筆尖沾一點乾淨的水，一次又一次像描線般，將顏色洗掉。

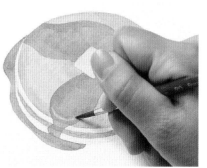

9

洗去顏色的部分，立刻用衛生紙按壓，擦掉顏色。並反覆做此動作。

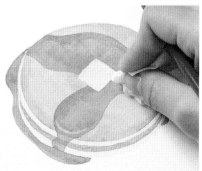

茶具

來畫你心愛的壺和杯吧!
有花樣的食器雖然畫起來較花時間,
但努力加油,便能完成華麗的畫。

器具的主體

| 鎘黃 | + | 天藍 | + | 黃綠 |

器具的花樣

| 黃綠 | + | 土黃 | + | 棕茜紅 | + | 熟褐 |

紅茶

| 淡鎘紅 | + | 棕茜紅 |

Tea set

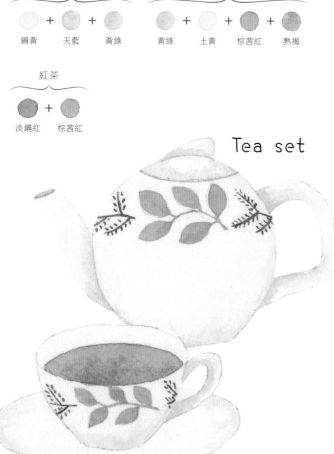

1

打稿。以鉛筆先打底稿,
多餘的線條要仔細擦掉。

2

從茶壺與杯子的底色開
始畫起。以淡淡的黃色,
一氣呵成地塗上。

3

2所塗的顏色將乾之前,
用調了點黃綠色的藍色,
在茶壺與杯子邊緣暈染
出立體效果。

4

接著畫食器的花紋。待3
所塗的顏色全乾後，使用
筆尖仔細描繪。

5

塗上紅茶顏色。以明亮的
茶色塗滿整體，再以橘色
暈染，做出透明感。

在紅茶的主要產地英國
有各式各樣造型的茶壺

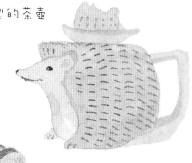

Teapottery
英國Teapottery
手工藝術茶壺

TONY CARTER
英國手工
TONY CARTER壺

看了就開心的
繽紛茶壺世界！

茶與菓子的器具

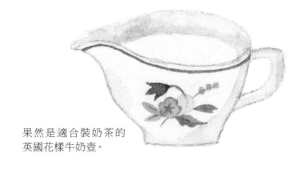

果然是適合裝奶茶的
英國花樣牛奶壺。

用這樣的法式咖啡杯，享用
咖啡牛奶與牛角麵包……
美好的一天就此開始。

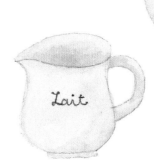

在巴黎的跳蚤市場開心
地尋找牛奶咖啡杯。

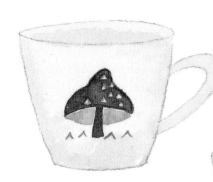

可愛得無法抵擋的菇
菇杯。當作小孩用的
熱牛奶杯也不錯！

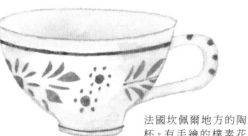

法國坎佩爾地方的陶
杯。有手繪的樸素花
樣，充滿溫暖的氛圍。

memo
陶器使用的顏色

如果是奶油色，就以
黃色為主，加點藍和
綠；白色的陶器就用
藍色的濃淡來表現。

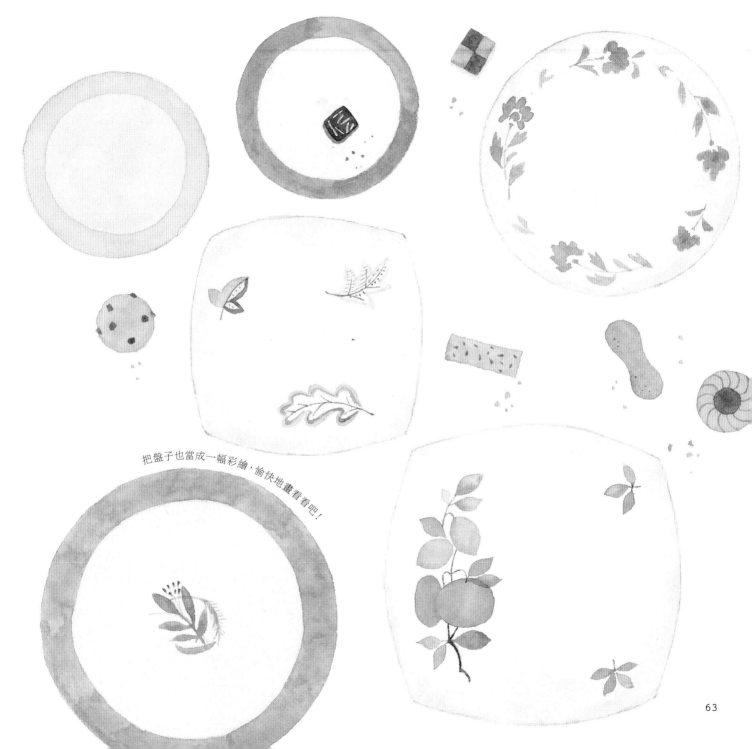

把盤子也當成一幅彩繪，愉快地畫看看吧！

63

果醬瓶

將旅遊時買的土產,像果醬瓶等,畫下來也會成為回憶。
玻璃瓶用極淡極淡的水藍色塗上,
好讓瓶子裡的果醬展現漂亮的顏色。

蓋子
土黃 + 棕茜紅

奇異果
鍋黃 + 黃綠 + 土黃

玻璃
紫紅 + 深鈷藍

標籤
鍋黃

1

以鉛筆畫出底稿,並擦去
多餘的線條。

2

先塗上蓋子的顏色,邊緣
再以同樣的濃濃土黃色
暈染。

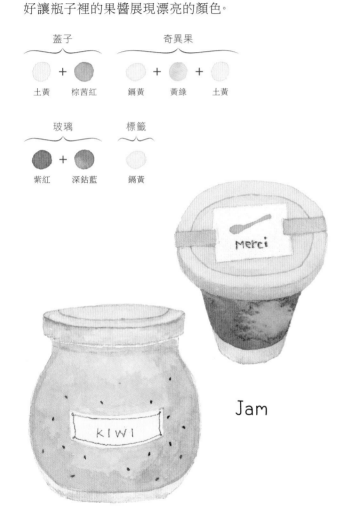

Jam

3

描繪蓋子的線條。待**2**的
顏色乾了之後,使用筆尖
仔細地以土黃色畫線。

4

塗上奇異果果醬的顏色。
先以蘸滿黃綠色的筆，
整體塗上，然後在邊緣
以濃綠色暈染。

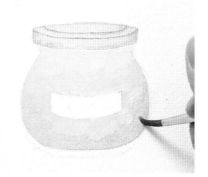

5

奇異果一粒粒的種子，以
濃濃的茶褐色畫上，之後
整個玻璃瓶再刷上淡淡
的藍色。

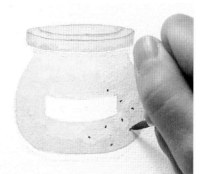

6

畫標籤。以黃色塗在標
籤的部位，再寫上文字。

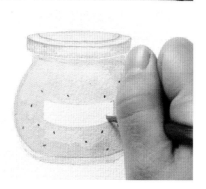

塗在麵包上的種種……

鮮果保存物
Preserve
果肉的形狀
幾乎都還保留～

果凍
Jelly

將果肉都壓碎
作成非常滑溜的口感，
也有玫瑰
和紅酒的果凍。

抹醬
Spread
巧克力、
奶油起士、
花生奶油醬等，
使用柔軟食材的醬料。

可愛的包裝

 在法國的超市裡，看到的絕妙食材！

Chocolat
巧克力
特別的香檳軟木塞型
巧克力。

Confiture
果醬
粉紅色包裝上有白色水珠＋緞帶，
法珀（Ferber）的果醬，好看又好吃！

Financier
費南雪小蛋糕
法國有名的果醬公司Bonne
Maman所烤的甜點，紅與白
的格子花紋包裝非常可愛！

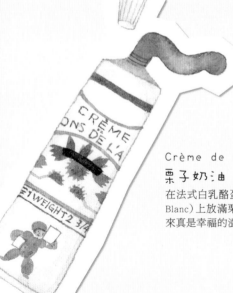

Crème de marron
栗子奶油
在法式白乳酪蛋糕（Fromage
Blanc）上放滿栗子奶油，吃起
來真是幸福的滋味。

Fromage Blanc
法式白乳酪蛋糕

點心類要在旅
行中的飯店裡
享用。

Crème caramel
焦糖布丁

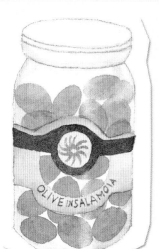

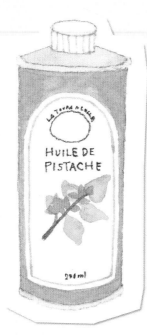

Bonbon

小糖果

這個Carambar和沙棗，
是巴黎小孩的經典點心。

Carambar

法國老字號糖果

Nougat

牛軋糖

最愛牛軋糖溫柔的色調，
和咖啡非常合搭。

Olive

橄欖

義大利產的好吃罐
裝橄欖。

Huile de pistache

開心果油

連罐子都可愛的開心果油。
感覺廚房裡光是有這一罐，
作菜就會變得很厲害！

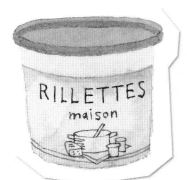

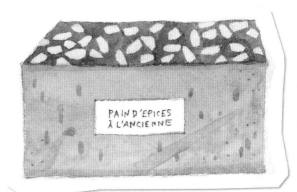

Rillettes

熟肉醬

具有古典包裝的熟肉醬。
這也是在旅行的飯店裡
佐紅酒吃的。

Sel

鹽

CAMARGUE的鹽，無論包裝
或味道，都是我的最愛。

Pain d'Epices

法國傳統蜂蜜蛋糕

加入蜂蜜和香料的磅蛋糕。
耐久放又好吃，是很好的伴手禮。

玫瑰紅酒

把好喝的酒畫下來，不僅可以當紀念，還能記住品牌。
紅酒的顏色，可以用同色系一點一點地暈染，
只要做出透明感，看起來就好喝。

紅酒

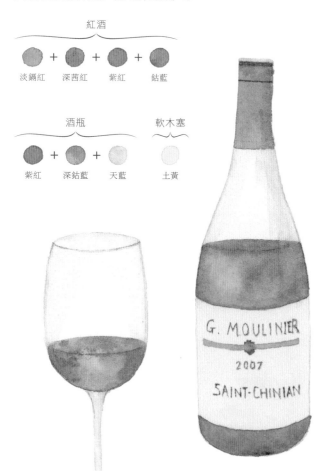

淡鎘紅 ＋ 深茜紅 ＋ 紫紅 ＋ 鈷藍

酒瓶　　　　　軟木塞

紫紅 ＋ 深鈷藍 ＋ 天藍　　土黃

G. MOULINIER

2007

SAINT-CHINIAN

1

打好鉛筆稿後，從瓶子的
上半部開始畫。用淡淡的
紫色塗上去。

2

加入紅酒的顏色吧！將筆
蘸滿粉紅色，一氣呵成地
上色。

3

暈染顏色。在 2 所塗的顏
色將乾之前，於紅酒的邊
緣及中心，以橘色或紫色
暈染出微妙的效果。

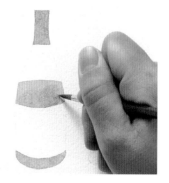

4

在紅酒表面畫線。使用蘸有紫色的筆尖來畫。

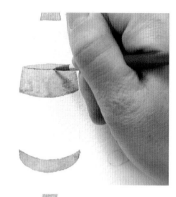

7

在標籤上寫字。需等之前所上的顏色完全乾了，再用筆尖仔細描寫。

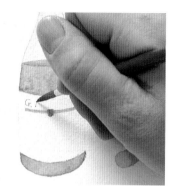

5

描繪酒瓶。以筆尖蘸淡淡的藍色，畫上輪廓線，之後再用乾淨的水浸染漸淡。

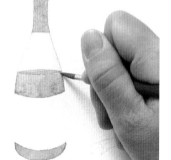

8

軟木塞以不同濃淡的茶色來畫。

在法國西南部的小村莊
還持續有
這種器物的製作～

LAGUIOLE的侍者刀
sommelier knife

6

塗上標籤的顏色。以淡淡的黃色一口氣塗上。

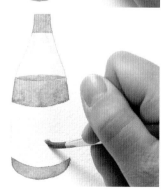

醒酒器

太年輕的香氣
或者氣味未開的紅酒，
在喝之前先倒入靜置，
香氣與味道就會變得圓潤。

與葡萄酒分不開的種種

葡萄酒瓶的形狀，其實會因產地而有不同。
舉法國的例子來看看吧！

軟木塞非常大的就是香檳。
飾帶標示也是它的特徵。

軟木塞是
菇的形狀。

Bretagne
布列塔尼

◎Paris

Champagne
香檳

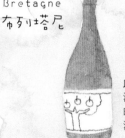

此地雖然不產葡萄
酒，但有以布列塔尼
的蘋果所作成的發
泡酒、蘋果酒。

Alsace
阿爾薩斯

阿爾薩斯葡萄酒較纖細。

memo
葡萄酒使用的顏色

紅酒

白酒

葡萄酒瓶

筒狀的酒瓶是波
爾多葡萄酒。

Bordeaux
波爾多

MAZERIS
2005

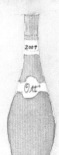

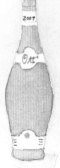

Pommard

Bourgogne
布根地

葡萄酒國王，布根地
的葡萄酒，瓶身下部
非常穩重有份量。

Provence
普羅旺斯

有這種形狀變異酒
瓶的，就是普羅旺斯
葡萄酒。

FRANCE

讓葡萄酒更好喝的食材

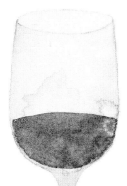

Olive
橄欖

搭配餐前的開胃酒。有綠色與濃烈味道的黑色，以及浸泡在蒜頭調味油中的橄欖。

Huître
牡蠣

搭配夏布利或波爾多布蘭克等比較辣性的白葡萄酒。簡單地澆上檸檬汁就能吃了！

Saucisson sec
小型肉乾香腸

搭配清爽的紅酒！只要有好吃的Saucisson sec，就太幸福了！

Gressini
義式麵包棒

香脆的麵包棒。芝麻口味會帶點鹹，很搭紅酒。加上火腿也很好吃喔！

Fromage
起士

Gâteau chocolat
巧克力蛋糕

濃郁的巧克力蛋糕和葡萄酒合搭嗎？也許你會覺得不可思議。但搭配較甜的白酒出奇地好，也適合波爾多葡萄酒。

乳酪

顏色、形狀、味道都非常多樣豐富的乳酪。
擺幾個喜歡的乳酪,將它們畫下來,
單單是乳酪插圖,也可以是有趣的主題。

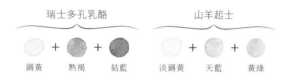

瑞士多孔乳酪　　　　山羊起士

鍋黃 + 熟褐 + 鈷藍　　淡鍋黃 + 天藍 + 黃綠

香藥草(herb)

黃綠 + 土黃

小枝

熟褐

黃色有小洞的乳酪
是Emmental～
瑞士多孔乳酪

小小的白色乳酪
是一種叫做
Baratte的羊起士。

1

先打稿。以鉛筆畫出底
稿,擦去多餘的線條。

2

塗出乳酪的形狀。將筆蘸
黃色,一氣呵成地塗上。

3

暈染乳酪邊緣。在2全乾
之前,筆尖蘸濃濃的黃色
於邊緣落筆。

4

等顏色乾了之後，取跟3同樣的顏色，在乳酪孔上色。

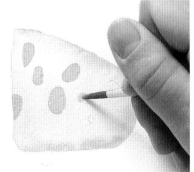

5

畫山羊起士。以淡淡的黃色塗滿整體。

6

暈染起士邊緣。在5全乾之前，用淡淡的藍色或黃綠色加在邊緣。

7

插在起士上的小枝以茶色來畫。

8

畫起士上的香藥草。以調了土黃色的黃綠色，用筆尖仔細描繪。

在南義大利
也有一種叫做
kachokabaro的
袋裝乳酪。

乳酪小辭典

Crottin de chavignol
夏維諾起士

骨碌骨碌可愛的山羊羊
奶起士。也很推薦用烤箱
烤來吃。

Delice d'argental

含奶油非常多、極容易食用的白
黴起士。裝在可愛的木盒裡。

Munster
芒斯特起士

雖然是味道很強烈的洗
型起士，嚐起來卻柔和好
吃。放在洋芋上焗烤也很
美味。

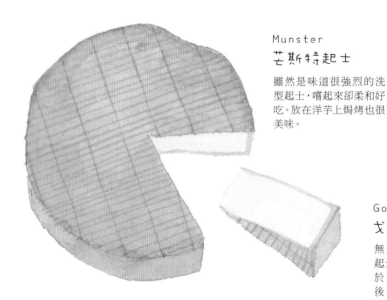

Gorgonzola
戈貢佐拉乳酪

無人不知的義大利藍黴
起士。畫藍黴的要點就在
於，上了淡淡的黃色之
後，再以藍綠色暈染。

Valençay
瓦蘭西乳酪

梯型的山羊羊奶乳酪，
外表撒上一層炭灰，所
以呈現黑色。

Neufchâtel
納沙特爾乾酪

可愛的心型起士。畫羊起士或
白黴起士時，在淡淡的檸檬黃
上，以黃綠色或淡藍色暈染，將
起士柔和的白表現出來。

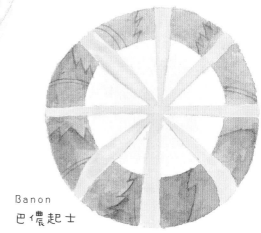

Banon
巴儂起士

以栗子葉包裹讓它熟成的
山羊羊奶乳酪。打開葉子
的那一刻讓人期待！

Sariette de Banon

新鮮的山羊羊奶乳酪，乳酪
上的迷迭香是重點！像魚板
那樣附有小木板。

Bouchon Sancerre
松塞爾起士

形狀像葡萄酒的軟木
塞，與同地方生產的辣
性白酒非常合搭。

memo
起士使用的顏色

白黴

藍黴

淡彩色調

漢堡

麵包的茶色、起士的黃、培根的粉紅、
牛肉餅的深褐、番茄的紅、萵苣的綠。
享受著這些引發食慾的豐富色彩，
一個一個來上色吧!

麵包

土黃 + 棕茜紅 + 熟褐

起士

鎘黃 + 淡鎘紅

牛肉餅

熟褐 + 深茜紅

培根

深茜紅

萵苣

黃綠 + 淡鎘黃

番茄

深鎘紅

Hamburger

1

先以鉛筆打好底稿。

2

從最上面的麵包開始
畫。將筆蘸滿淡淡的土
黃色，一氣呵成塗上。將
乾之前，筆尖蘸少量的深
褐色，在麵包邊緣暈染。

3

以黃色來塗起士。待起
士顏色乾了之後，筆尖沾
乾淨的水，將最亮的部分
洗去顏色，然後迅速用衛
生紙按壓。

4

用多一點水溶出粉紅色，將培根上色。培根的邊緣以較濃的粉紅色浸染。

5

塗上牛肉餅。使用濃濃的焦褐色，以按點的方式上色，就能做出肉的感覺。

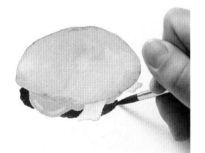

6

畫番茄。先整個塗上淡紅色，等乾了之後，在側面與種子部分塗上更深的紅。

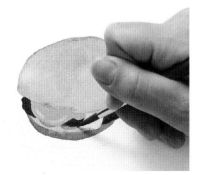

7

畫萵苣。將筆蘸滿淡淡的黃綠色，塗上之後，再於葉緣波浪狀處浸染濃濃的黃綠色。

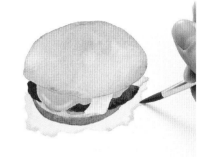

8

底層麵包同 2 的步驟畫上。麵包側面至底部陰影的部分，以焦茶色暈染。

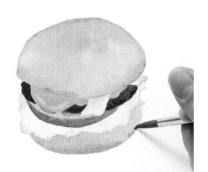

9

畫出麵包上的芝麻。洗掉顏色的部分要立即用衛生紙按壓，將顏料擦拭掉，反覆此動作幾次。

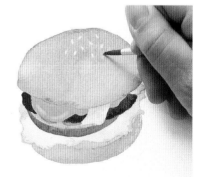

BLT漢堡

洋菇

在淡淡的黃色上暈染淺淺的藍色或黃綠色，藉此表現出洋菇的白。

培根

培根是粉紅色的深淺變化。脂肪部分混一點點黃色。邊緣要讓它像波浪狀彎曲，才會看起來飄飄的。

起士

單以黃色好好塗上。邊緣用洗出亮點的方式，畫出起士融了的質感。

萵苣

整體塗上黃綠色，中央以水浸染漸淡。邊緣若加進紫色，就變成紅萵苣（Sunny Lettuce）。

肉

紮實地塗上茶色，以轉動揉搓的方式畫出肉的質感。

番茄

先塗上淡淡的紅色，乾了之後，再於皮及種子的部分重疊更濃的顏色。

78

酪梨漢堡

萵苣
綠色的萵苣是用黃綠色做漸層表現。中央部分以水浸染變淡,邊緣則加進更濃的黃綠色。

薔薇花狀小麵包
kaiser roll

紫洋蔥
底色以淡淡的黃塗上;皮的部分,以紫色畫上條紋。

酪梨
先塗上黃色的底,再於靠近皮的部分,以調了藍色的黃綠色暈染。這是很能活用暈染,適合水彩的主題。

Mustard
芥末

芥末醬
芥末的顏色是使用調了一點點綠的黃色。小顆粒是用土黃色點點暈染上去。

以三明治環遊世界

Fallafel
中東炸雞豆丸子三明治

在巴黎的猶太人街吃到的Fallafel三明治。Fallafel是一種用雞豆和香料作成的炸丸子。炸茄子和Harissa醬的顏色很漂亮。

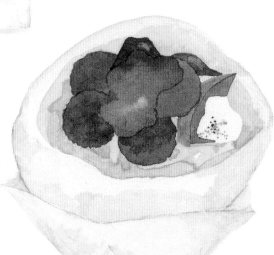

Skånin
瑞典風開放式三明治

斯德哥爾摩攤販上的開放式三明治。黑色的麵包上放了炸鯡排、蜂蜜芥末醬、洋蔥薄片,再放上茴香。

Bánh mì
越南三明治

來自越南的長麵包三明治Bánh mì。紅白蘿蔔絲(白蘿蔔與紅蘿蔔)上,加入香菜與越南醬油,是非常亞洲的調味,讓人感到新奇。

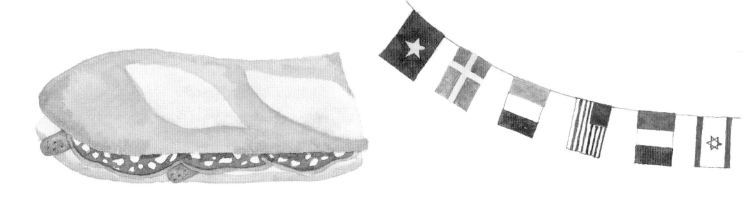

Baguette
sandwich
長麵包三明治

簡單的香腸長麵包三明治,酸
黃瓜的滋味非常突出。於巴黎的
咖啡廳。

Bagel sandwich
鮭魚貝果三明治

說起貝果,最棒的就是搭燻鮭魚!
以橘色的濃淡表現華麗的鮭魚,是
讓人想用水彩來畫的素材。

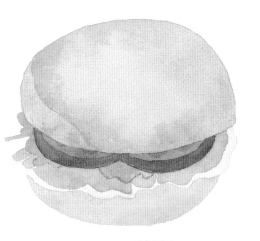

Peanutbutter
& Jelly sandwich
花生果醬三明治

出現在美國喜劇裡,孩童時期就非常渴
望吃到的花生果醬三明治。於紐約的德利
(Deli)餐廳。

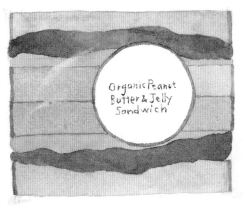
Organic Peanut
Butter & Jelly
Sandwich

Panini
義大利三明治——帕尼尼

在威尼斯機場吃到的生火腿帕尼尼三明治。

蒸籠

放在茶色蒸籠裡的桃型包子,粉紅色是重點所在!
畫畫看它那柔軟蓬鬆好吃的樣子吧!

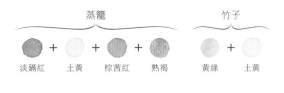

蒸籠				竹子	
淡鎘紅	土黃	棕茜紅	熟褐	黃綠	土黃

桃型包子

紫紅	深鈷藍	OPERA 粉紅

Chinese
steamer

1

用鉛筆先畫底稿。多餘的
線條仔細地擦除。

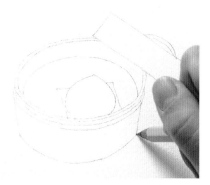

2

從蒸籠開始上色。將筆吸
滿土黃色,一氣呵成塗
上。邊緣部分以較濃的顏
色暈染。

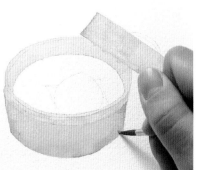

3

再以濃濃的土黃色,畫上
陰影的部分。

4

塗上蒸籠底部竹子的顏
色。以調了綠色的土黃色
整體塗上。

5

畫上竹片的接合線。待之
前上的顏色乾了之後,用
與4相同的顏色,調得濃
稠些,畫出線條。

6

以沾水的筆,將鋪在下方
的薄紙洗出白色。

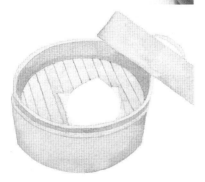

7

用OPERA粉紅色畫出桃
型包子。首先塗上淡淡的
顏色。

8

再用更濃的粉紅色,於中
心點暈染。

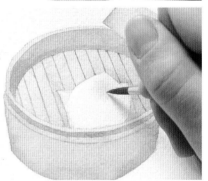

9

固定蒸籠的金屬部分,以
濃濃的茶色描繪上去。

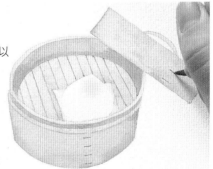

便當

裝滿各式各樣菜餚的便當。
上手之後,試著將各色菜餚盛裝起來也是件快樂的事!

便當盒		萵苣		筷子	
土黃	+ 棕茜紅	黃綠	+ 淡鎘黃	淡鎘紅	+ 土黃

1

以鉛筆先打好底稿。

2

筆蘸淡淡的土黃色,把整個便當盒塗好。乾了之後,再將邊緣部分重複塗上顏色。盒子的接縫處,畫上濃濃的土黃色線條。

3

便當盒下方也重複塗上土黃色,做出陰影。

Lunch box

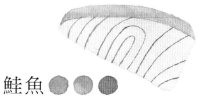

以 1、2、3 的順序來畫便當用具。接下來，想想看要裝些什麼？這樣的樂趣就像做便當一樣。

鮭魚 ●●●

4

使用黃綠色畫出用來隔開飯菜的萵苣生菜葉。菜餚的畫法之後會個別說明。

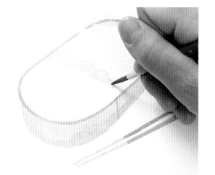

1

用淡淡的橘色，畫出鮭魚肉的部分。

5

用極淡的藍灰色，以筆尖畫出白飯部分的周邊。中間不塗顏色，以水將邊緣線浸染漸淡。

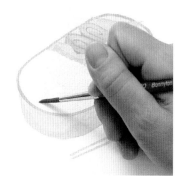

2

等 1 全乾之後，用筆尖蘸濃濃的橘色，描繪鮭魚片上的線條紋理。

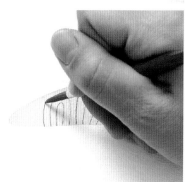

6

用調了粉紅色的紅色，來畫梅子。

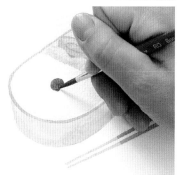

3

以淡淡的灰色，畫皮的部分。

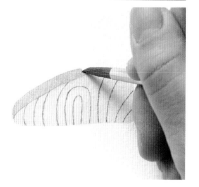

玉子燒（日式煎蛋）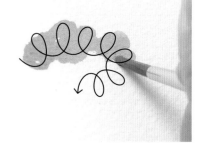

1

將筆蘸滿黃色，塗出煎蛋的形狀。

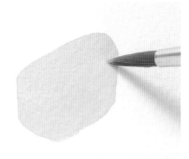

2

等 1 全乾後，用更濃的黃色塗上側面。

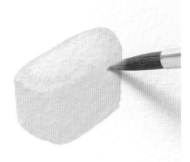

3

用與 2 相同的濃稠黃色，畫出玉子燒的渦形紋樣。

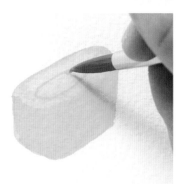

綠花椰菜

1

筆蘸綠色，以螺旋狀下筆，扭轉畫出模糊濃密的花的部分。

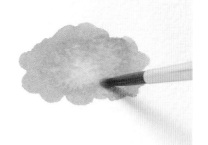

2

趁 1 未乾時，筆沾乾淨的水，在中央部分浸染出漸淡效果。

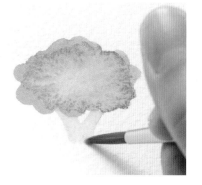

3

等所有顏色乾了之後，再以筆尖蘸淡綠色，畫出梗的部分。

番茄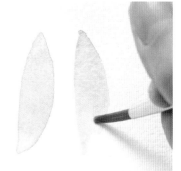

1

用蘸滿紅色的筆，畫出圓。

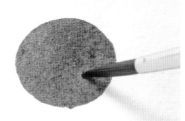

2

在1未乾時，以筆沾乾淨的水，在圓中心落筆，浸染出漸淡的顏色。

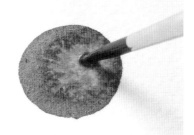

3

等顏料都乾了，筆尖蘸濃綠色，畫出番茄的蒂頭。

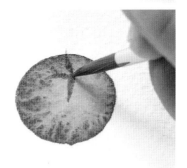

甜豌豆

1

以淡淡的黃綠色畫豌豆莢。

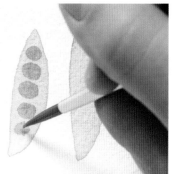

2

等1全乾之後，用更濃的黃綠色，將左邊豆莢裡的豆子一粒一粒畫上。

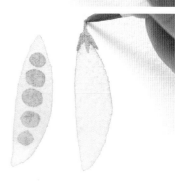

3

用與2相同的濃黃綠色，畫出右邊豆莢上的小帽子。

籃子

籃子裡裝進各種東西，真可愛！
這些從籃子裡露出一角的主題，如果選擇形狀單純、
顏色多彩的，就能畫得很愉悅。

籃子			牛奶瓶		
淡鎘紅	+ 土黃	+ 熟褐	深鎘紅	+ 紫紅	+ 深鈷藍

蘋果						萵苣	
鎘黃	+ 深茜紅	+ 黃綠	+ 土黃	+ 熟褐		鎘黃	+ 黃綠

麵包		
土黃	+ 棕茜紅	+ 熟褐

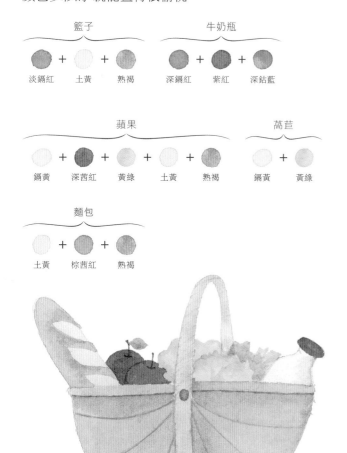

Basket

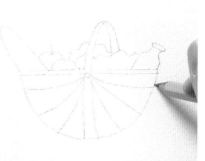

1

打稿。用鉛筆畫出底稿，
並仔細擦去多餘的線條。

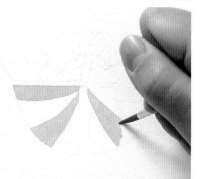

2

籃子的條紋部分，以間隔
的方式塗上土黃色。等
顏色都乾了，再以同樣顏
色塗在留下的間隔部分。

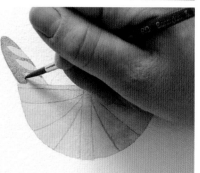

3

將麵包整體塗上土黃色，
顏色乾了之後，再用茶色
表現烤出的色調。

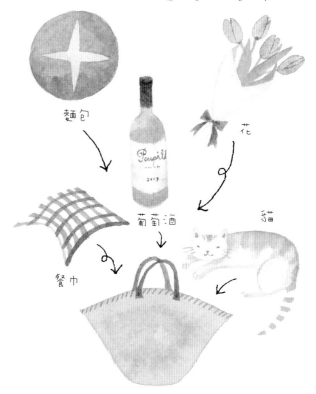

放進籃子會很可愛的東西~

麵包

葡萄酒

花

餐巾

貓

4

萵苣以黃綠色整個塗上，並立刻在邊緣波浪狀部分，暈染濃濃的黃綠色。

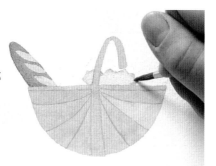

5

蘋果也整個塗上紅色，再以沾了乾淨水的筆，於中心做出浸染漸淡的效果。

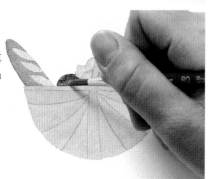

6

畫牛奶瓶。以淡藍色畫輪廓線，再用水浸染漸淡。等乾了之後，塗上紅色的蓋子。

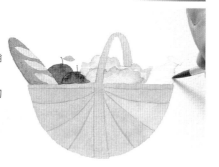

PIZZA · PIZZA

說起貓……
牠們最愛籃子、盒子了！

如果有披薩的盒子
肯定會進去的。

正好適合
小貓咪的大小！

越南製的
小圓籃子

廚房小物件

以鍋子為主,畫畫看身邊的廚房小物件吧!
將木匙、香藥草等不同素材的物品組合在一起,
也會成為有趣的構圖喔!

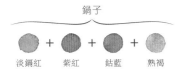

鍋子

淡鍋紅 + 紫紅 + 鈷藍 + 熟褐

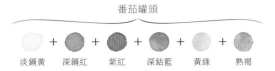

番茄罐頭

淡鍋黃 + 深鍋紅 + 紫紅 + 深鈷藍 + 黃綠 + 熟褐

Pot

Can

1

先打稿。以鉛筆畫底稿,
多餘的線條要擦除乾淨。

2

先從鍋子(casserole,有
蓋子的燉鍋)上顏色。以
蘸滿橘色的筆尖,一氣呵
成塗上整個鍋子。

3

待 2 所上的顏色乾了之
後,用濃濃的橘色將鍋子
下方再重疊上色。

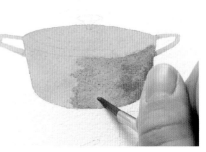

4

畫鍋蓋。以深褐色塗蓋子，並用筆尖蘸橘色畫上線條。

5

畫番茄罐頭。罐頭部分先用淡淡的藍色塗上，等乾了之後，用淡黃色塗上整個標籤的部分。

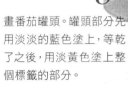

6

最後畫標籤。等先前塗的淡黃色乾了，再用筆尖仔細畫上番茄圖案與文字。

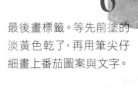

Fondue鍋
把手非常可愛

LE CREUSET鑄鐵鍋
無論形狀顏色
有非常多漂亮的款式！

塔吉鍋Tajin
也拿出來了

Coquelle
（上方有冰水蓋的燉煮鍋）

鍋蓋
就是底座

珐琅鍋DANSK也不遜色～

放在鍋子下面

調理鍋butter warmer

烤盤

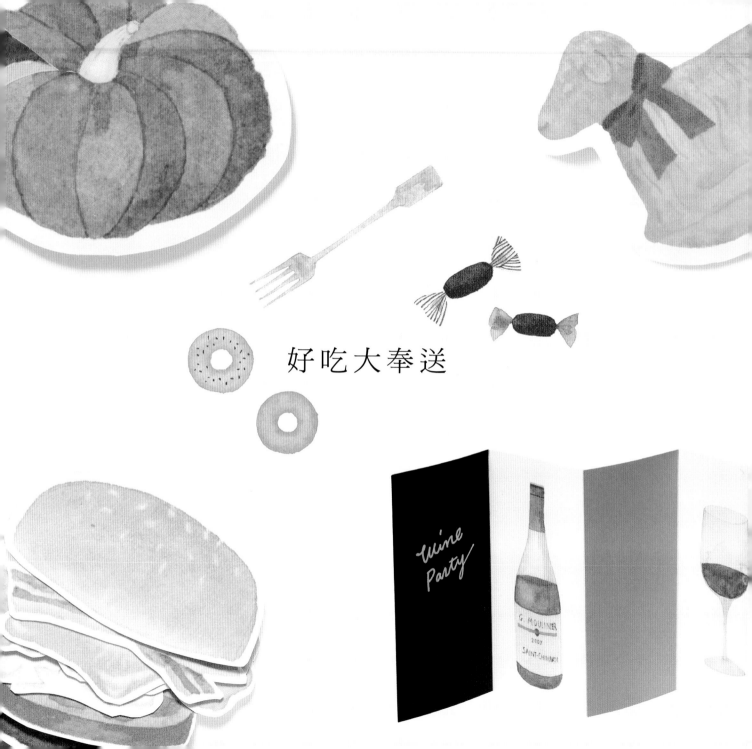

好吃大奉送

Column 1
旅遊點的主題探索

大家的旅行目的是什麼呢？觀光，或者在休假地悠閒放鬆？

對我這個老饕來說，旅行的一個很大目的是，吃當地美味的食物。雖然也很期待在餐廳或咖啡館裡享受時光，但我一定會先到當地的超級市場或傳統市集看看。因為只有在那裡，才能一邊玩味著尋常日子裡的空氣，一邊尋找適合當伴手禮、有可愛包裝的食材。當然，有著可愛包裝或珍奇的食材，也正好就成為我插畫的主題。

每當回顧至今在旅遊點所畫的筆記和插圖，就能知道那個時期的自己是什麼樣貌？對什麼樣的東西有興趣？這真是有意思！學習葡萄酒的那個時候，記下了很多喝葡萄酒的禮節，也畫下很多跟葡萄酒合搭的料理插圖。

去年夏天，帶著四歲的兒子，到學生時代住了四年的巴黎家庭旅行。以前完全不吸引我的那種迎合小孩的套裝餐點與法國粗點心的可愛風格，居然讓我狂熱起來。於是取而代之，不去大人取向的精緻餐廳，而是邊走邊吃冰淇淋、烤餅乾，坐在公園的椅子上野餐，兒子和我都大大滿足，那真是非常非常棒的旅行。

在那一次旅行裡，我將所見的可愛甜點畫了下來，這些速寫便是我的寶物。如此這般，為了留下自己的記憶而留下插圖，又是一件愉快的事情呀！

L'île aux Bonbons

HARIBO

Bonne Maman

Petit Ourson

Rouleou Réglisse

Monsieur biscuit

Colliers

Rou dou dou

Column 2
在旅遊點遇到的料理

把旅遊時所吃的料理畫下來，不可思議地，連帶著也會想起那家店的氛圍與味道。
這裡介紹的是我停留在巴黎期間，所吃的部分料理。

牛排與炸薯條
STEAK & FRITES

無論在咖啡廳或學校食堂，牛排與炸薯條都是人氣料理。在巴黎咖啡廳吃到的牛排大得讓人訝異，沉甸甸的一塊，薯條也裝得滿滿的。調味通常只用胡椒鹽，但我也喜歡沾芥末醬來吃，或以炒出甜味的小洋蔥echalote來替代沾醬。到法國去，停留期間一定要吃上一回！

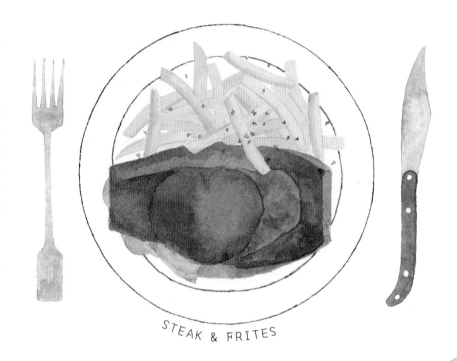

STEAK & FRITES

酸菜豬肉香腸

CHOUCROUTE為法國阿爾薩斯的鄉土料理，是用乳酸發酵的法國版高麗菜漬物。酸菜上盛放香腸、鹽漬的豬肉，再去蒸烤，這道菜就是CHOUCROUTE GARNIE。在巴黎的市場也有酸菜店，在那兒能輕鬆買個一人分。這個時候，當然不能沒有阿爾薩斯的白葡萄酒！

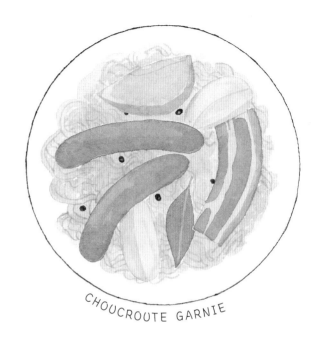

CHOUCROUTE GARNIE

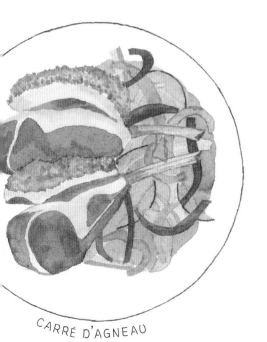

CARRÉ D'AGNEAU

烤小羊肋排

法國在復活節有吃羊肉的習慣。因此，三月在巴黎的餐廳，菜單上會有很多推薦羔羊肉的料理，如撒上加了蒜末與巴西里的麵包粉去燒烤的羔羊肉。在復活節所吃的羔羊肉，要以波爾多的poiyakku村所產的最佳。據說產後六週，只以母乳餵養的「poiyakku小羊」，肉十分白而軟嫩。

Column 3

好吃顏色的調色盤

色與色調混，就能增加色彩。本篇整合了本書所使用的「好吃的顏色」食譜。
只要稍微掌握調色的要領，就更能發揮水彩插畫的表現。
欣賞的同時，也請試著做出自己喜歡的顏色吧！

土黃色與黃綠色

畫食物插圖時，我最常用的是「土黃色」與「黃綠色」。土黃色用在畫麵包或烤甜點，黃綠色則用於畫生鮮食品。只要調混顏色，可以再玩出很多呈現方式，是應用範圍非常廣的顏色。

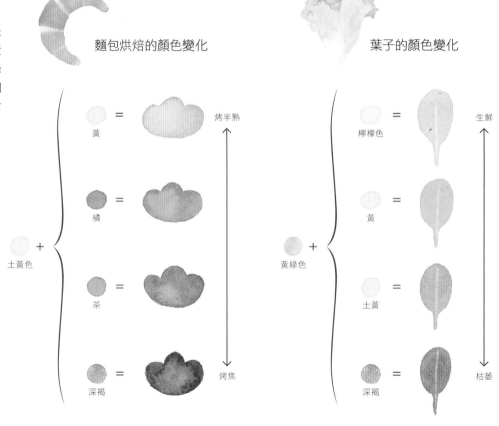

麵包烘焙的顏色變化

土黃色 +

黃 = 烤半熟

橘 =

茶 =

深褐 = 烤焦

葉子的顏色變化

黃綠色 +

檸檬色 = 生鮮

黃 =

土黃 =

深褐 = 枯萎

白

用透明水彩來畫白色物品時，並不使用白色顏料。因為顏色會透入紙張無法顯現。在本書中，白並非「雪白」，而是使用了兩種顏料的白。首先，就像乳酪或白洋菇所使用的那樣，調了帶有黃色的白；而鮮奶油或卡布奇諾的泡沫，則是調了帶有藍色的白。白是非常纖細的顏色，一點一點慢慢加看看，要非常小心使用。

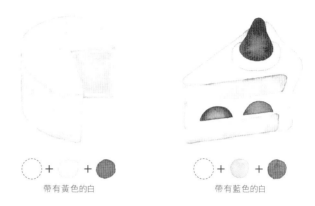

○ + ○ + ● 帶有黃色的白　　　○ + ○ + ● 帶有藍色的白

紫

讓人聯想到美國櫻桃、葡萄的「紫色」顏料。直接使用雖然也能有不錯的舒暢色感，但若再調混更深的顏色，就能成就更具深度、讓人讚許的美味顏色。

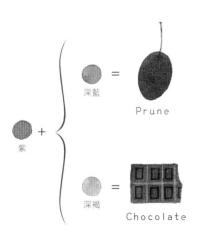

● 紫 + { ● 深藍 = Prune

● 深褐 = Chocolate }

黑與藍

畫食物時，幾乎不會用到的顏色是黑與藍。藍是自然食材中沒有的顏色，但是如果用在一些小物品，譬如餐巾紙、餐具，就是給人非常清潔、舒暢印象的顏色。至於黑色的食材，刻意去找，很意外地似乎也有。雖這麼說，但即使畫那樣的東西，我也不會使用黑色顏料，而是混合紫、深藍、綠、深褐，調出與黑相似的顏色。因為這樣調出的顏色，能畫出看起來好吃的色調。

Trompette
de la mort

一種叫做
「死亡號角」的黑蕈

● + ● + ● + ● 紫・深藍・綠・深褐的混色

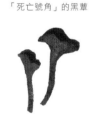

哪一種看起來比較好吃？
是不是一目瞭然呢？！

只用黑色

南瓜卡片

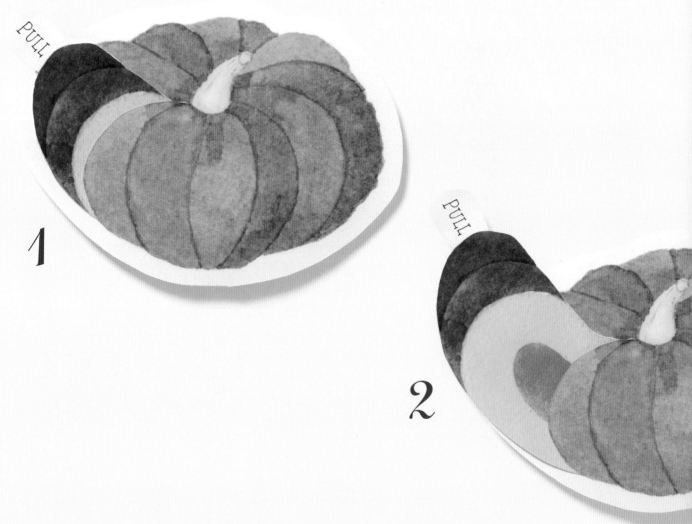

作法

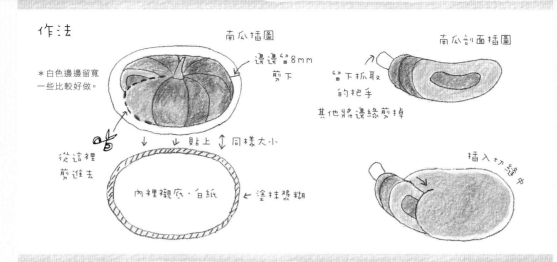

＊白色邊邊留寬一些比較做。

南瓜插圖

邊邊留8mm
剪下

從這裡
剪進去

↓　　↓貼上 ↕同樣大小

肉裡襯底・白紙　← 塗抹漿糊

南瓜剖面插圖

留下抓取
的把手

其他將邊緣剪掉

插入切縫中

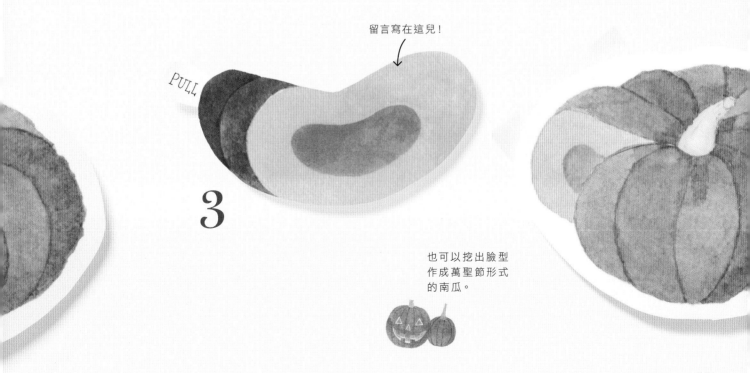

留言寫在這兒!

PULL

3

也可以挖出臉型
作成萬聖節形式
的南瓜。

小羊蛋糕卡片

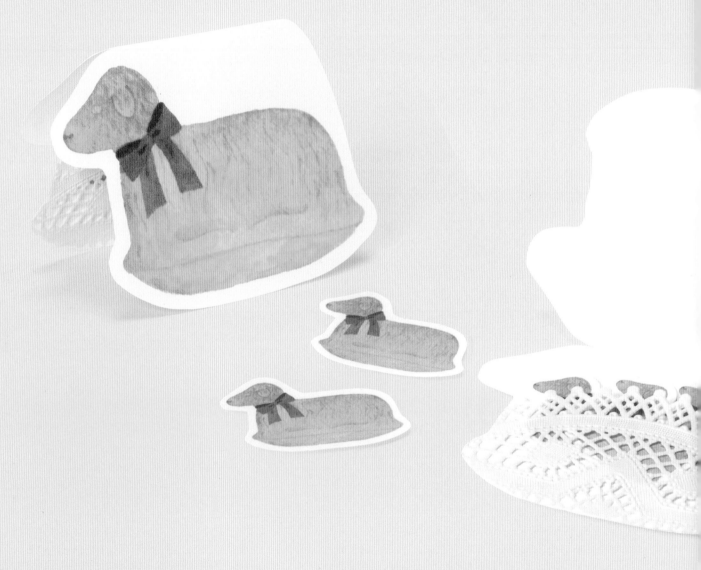

我試著把大張和小張的卡片組合在一起，小小的
羊兒會從口袋裡跳出來。如果有好幾個人要聯名
送上祝賀的話語，一人做一張小羊卡片就可以了。
全部都用畫的也挺費工夫，畫一張之後再彩色印
刷，看要放大或縮小，這樣比較方便。

103

漢堡益智卡與吊飾

將78～79頁所畫的漢堡，用繩子串起來可當吊飾，也可當益智卡。只要畫好之後剪下來，很簡單！

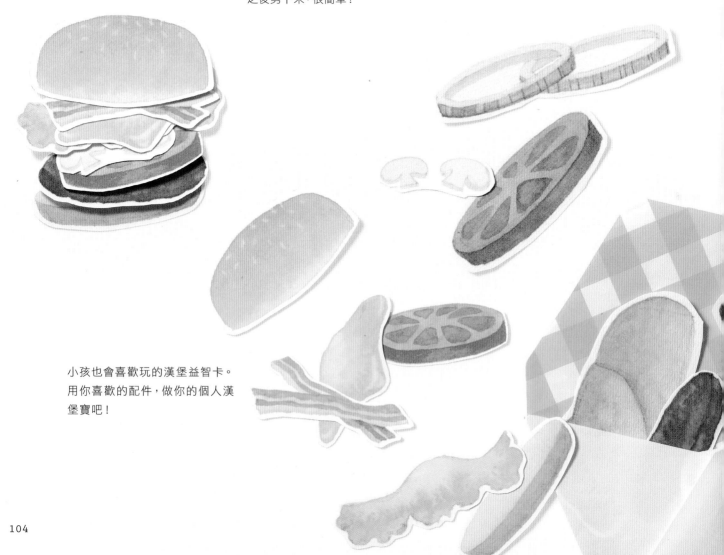

小孩也會喜歡玩的漢堡益智卡。用你喜歡的配件，做你的個人漢堡寶吧！

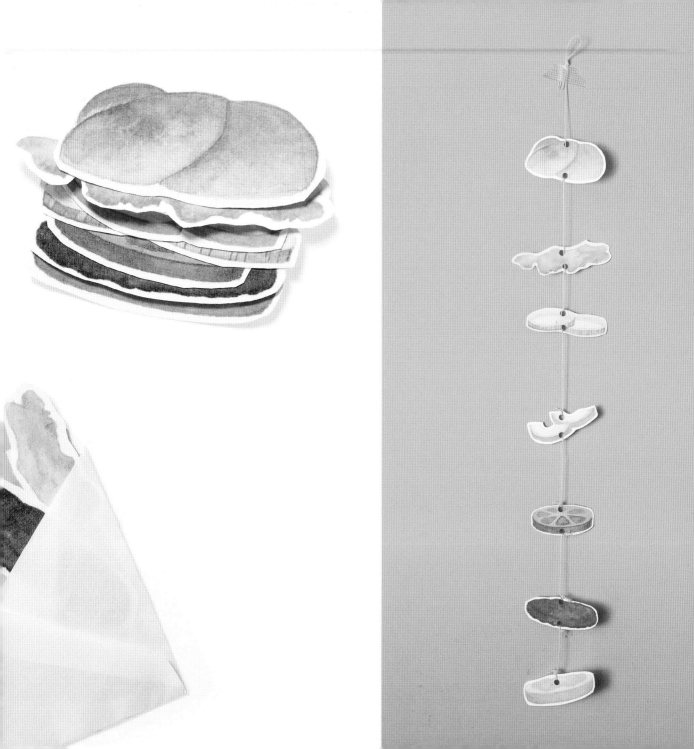

小卡片與杯墊

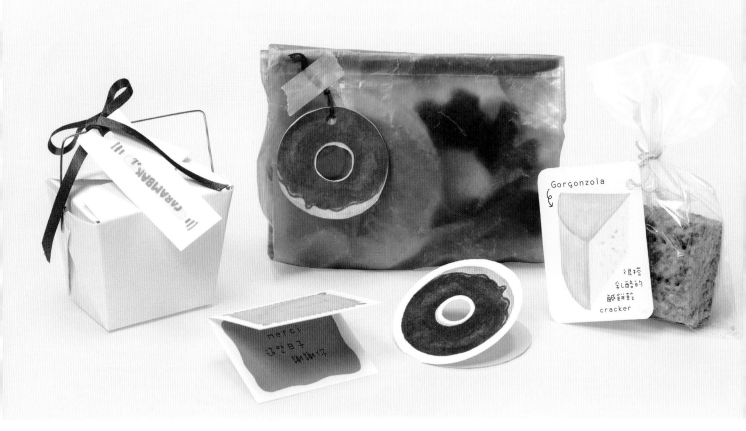

只是畫好裁下來，真的很簡單。請用打孔機壓
個洞，穿上緞帶，附在禮物上。那張餅乾卡片
裡頭，還貼著讓人聯想到莓果醬的色紙喔！

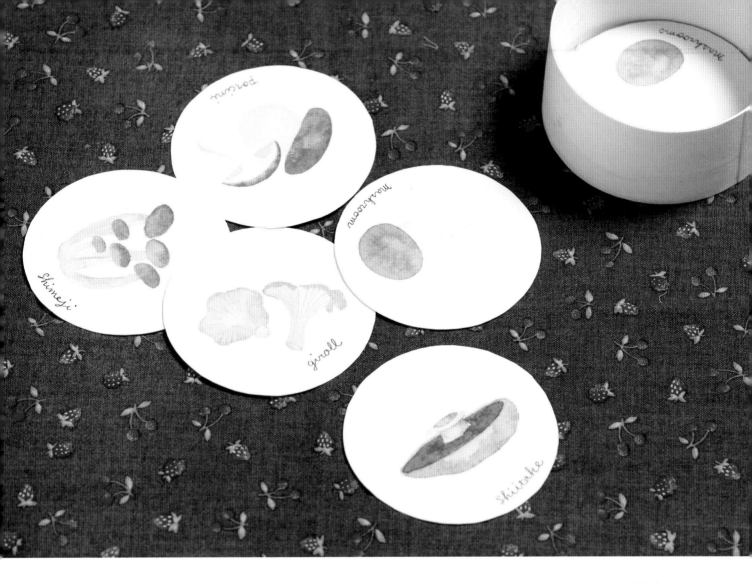

菇類的杯墊，不僅要畫上插圖，把文字也寫上
就更能抓緊結構。寫上客人的名字也可以喔！
將畫列印在厚紙上，即使放飲料也不透濕。

家庭派對邀請卡

茶會的邀請可以用52頁介紹的上菓子來擺飾。想想顏色的配置，並以季節性菓子登場就可以了。

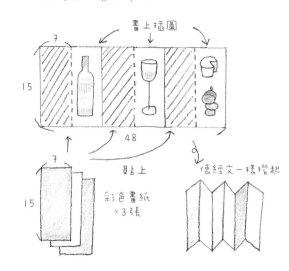

經摺卡的製作方式

畫上插圖

15

7

48

貼上

7

15

彩色畫紙
×3張

像經文一樣摺起

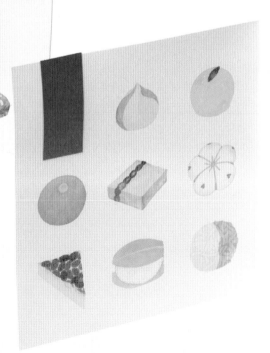

茶會
邀請

3月17日
神樂坂 櫻花亭
14:00～16:00

立體蛋糕卡片

生日蛋糕上的蠟燭，就依
你喜歡的數量來畫。

作法

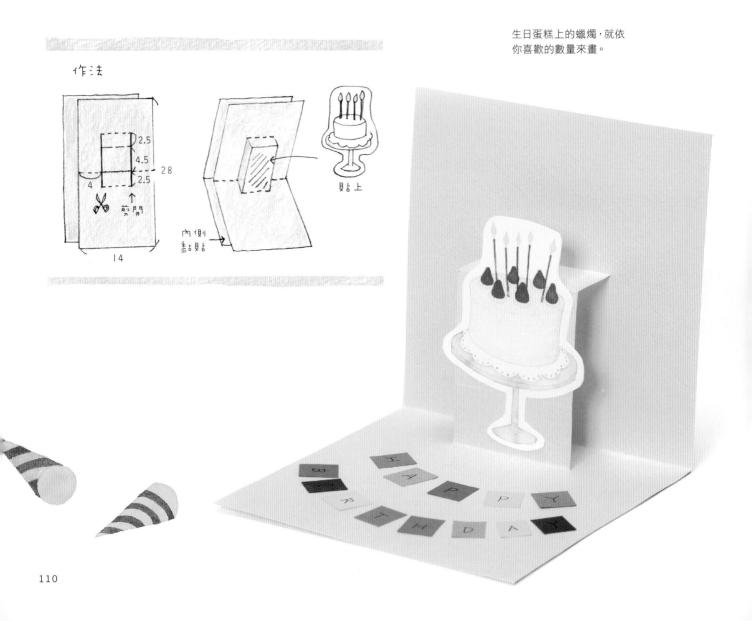

2.5
4.5
28
2.5
4
剪開

14

內側
黏貼

貼上

作法

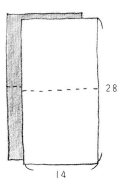

28

14

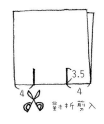

3.5
4 4

✂ 對折剪入

※ 用另一張紙做台子
貼在卡片上
也OK

（這時就不需再貼底紙）

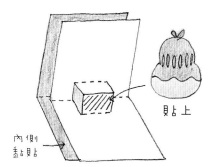

內側
黏貼

貼上

試著搭配了修女蛋糕
與襯紙的顏色。

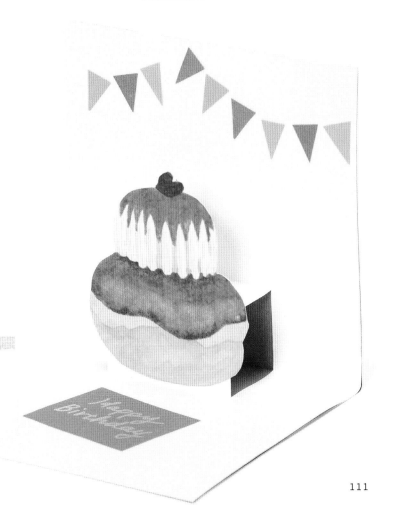

111

Funny Life 01

好吃的水彩畫

輕鬆描繪你的美味生活！照著步驟做，一畫就上手！

原著書名——おいしい水彩イラスト
原出版社——パイ　インターナショナル

作者——今井未知
翻譯——張碧員
企劃選書——何宜珍
責任編輯——曾曉玲
版權部——葉立芳、翁靜如、黃淑敏
行銷業務——林彥伶、張倚禎
總編輯——何宜珍
總經理——彭之琬
發行人——何飛鵬

法律顧問——台英國際商務法律事務所　羅明通律師
出版——商周出版
　　　　臺北市中山區民生東路二段141號9樓
　　　　電話：(02) 2500-7008　傳真：(02) 2500-7759
　　　　E-mail：bwp.service@cite.com.tw
發行——英屬蓋曼群島商家庭傳媒股份有限公司城邦分公司
　　　　臺北市中山區民生東路二段141號2樓
　　　　讀者服務專線：0800-020-299　24小時傳真服務：(02)2517-0999
　　　　讀者服務信箱E-mail：cs@cite.com.tw
劃撥帳號——19833503　戶名：英屬蓋曼群島商家庭傳媒股份有限公司城邦分公司
訂購服務——書虫股份有限公司客服專線：(02)2500-7718；2500-7719
服務時間——週一至週五上午09:30-12:00；下午13:30-17:00
24小時傳真專線：(02)2500-1990；2500-1991
劃撥帳號——19863813　戶名：書虫股份有限公司
E-mail：service@readingclub.com.tw
香港發行所——城邦(香港)出版集團有限公司
　　　　　　香港灣仔駱克道193號東超商業中心1樓
　　　　　　電話：(852) 2508 6231傳真：(852) 2578 9337
馬新發行所——城邦(馬新)出版集團
　　　　　　Cité (M) Sdn. Bhd. (458372U) 11,
　　　　　　Jalan 30D/146, Desa Tasik, Sungai Besi,
　　　　　　57000 Kuala Lumpur, Malaysia.
　　　　　　電話：603-90563833　傳真：603-90562833
行政院新聞局北市業字第913號

設計——COPY
印刷——卡樂彩色製版印刷有限公司
總經銷——高見文化行銷股份有限公司
　　　　電話：(02)2668-9005　傳真：(02)2668-9790

2013年（民102）8月22日初版　Printed in Taiwan　定價280元
2020年（民109）6月12日二版二刷
著作權所有，翻印必究　ISBN 978-986-272-420-0
EAN 471-770-208-6756
商周出版部落格——http://bwp25007008.pixnet.net/blog
臺北市中山區民生東路二段141號9樓

國家圖書館出版品預行編目

好吃的水彩畫 / 今井未知著；張碧員譯. -- 初版. -- 臺北市：商周出版：
家庭傳媒城邦分公司發行, 民102.08　面；　公分. -- (學習館)
譯自：おいしい水彩イラスト　ISBN 978-986-272-420-0(平裝)

1. 水彩畫　2. 繪畫技法

948.4　　　　　　102013070

Original Japanese title: Oishii Suisai Irasuto
Originally published in Japanese by PIE International in 2012.
PIE International
2-32-4 Minami-Otsuka, Toshima-ku, Tokyo 170-0005 JAPAN
© 2012 Michi Imai / PIE International / PIE BOOKS.
Traditional Chinese translation copyright © 2013 by Business Weekly Publications, a division of Cité Publishing Ltd.